花语：前拉斐尔派的花卉象征

［美］黛布拉·曼考夫 著

孙净 译

浙江大学出版社·杭州

图书在版编目（CIP）数据

花语：前拉斐尔派的花卉象征 /（英）黛布拉·曼
考夫著；孙净译 .— 杭州：浙江大学出版社，2022.10
书名原文：The Pre-Raphaelite Language of
Flowers
ISBN 978-7-308-22169-6

Ⅰ.① 花… Ⅱ.① 黛… ② 孙… Ⅲ.① 拉斐尔前派—
研究 Ⅳ.①J209.9

中国版本图书馆 CIP 数据核字（2021）第 270143 号

Published in its Original Edition with the title
The Pre-Raphaelite Language of Flowers by Debra N.Mancoff
Copyright ©2019 Prestel Verlag, a division of Verlagsgruppe Random House
GmbH, München, Germany
This edition arranged by Himmer Winco
©for the Chinese edition: Zhejiang University Press Co., Ltd.
本书中文简体字版由北京 Himmer Winco 文化传媒有限公司独家授予浙江大学出版社
有限责任公司。
浙江省版权局著作权合同登记图字：11-2022-218 号

花语：前拉斐尔派的花卉象征
[英] 黛布拉·曼考夫 著 孙 净 译

策划编辑	李瑞雪
责任编辑	殷 尧
责任校对	吴心怡
封面设计	云水文化
出版发行	浙江大学出版社
	（杭州市天目山路 148 号 邮政编码 310007）
	（网址：http://www.zjupress.com）
排 版	杭州青翊图文设计有限公司
印 刷	浙江海虹彩色印务有限公司
开 本	880mm×1230mm 1/32
印 张	5.75
字 数	110 千
版 印 次	2022 年 10 月第 1 版 2022 年 10 月第 1 次印刷
书 号	ISBN 978-7-308-22169-6
定 价	98.00 元

序

范景中

本书讲述的是前拉斐尔派的花卉象征艺术，在阅读它时，我想到了中国传统中的花卉文化。

《诗经·桃夭》开篇云："桃之夭夭，灼灼其华。"写美人如花，花如美人，美丽惊心。两千年后，柳如是的"桃花得气美人中"遥接华章。清人姚际恒评论《桃夭》说："桃花色最艳，故以喻女子，开千古词赋咏美人之祖。"（《诗经通论》）

《诗经》里还有一些写花草的名句。在古代，花也称名为葩，韩愈《进学解》说：《诗》正而葩。所以《诗经》也称《葩经》。中国文学批评史最早的文献，也是讨论《诗经》的，它出自孔子之口："《诗》，可以兴，可以观，可以群，可以怨。迩之事父，远之事君；多识于鸟兽草木之名。"这最后一句影响了两千年来人们对《诗经》的花草及对周围世界的花草的态度。

第二部诗歌总集《楚辞》中也有不少处吟咏花草，例如："扈江离与辟芷兮，纫秋兰以为佩。""余既滋兰之九畹兮，又树蕙之百亩。"据人们统计，《楚辞》写香草二十二种，香木十二种，尤其

是兰花，"秋兰兮青青，绿叶兮紫茎，满堂兮美人"，真是惊艳了时光。汉王逸《离骚经序》说："《离骚》之文，依《诗》取兴，引类譬喻，故善鸟香草以配忠贞，恶禽臭物以比谗佞，灵修美人以譬于君。"在古人眼里，《楚辞》的香草都有寓意，它开启了不同于《诗经》的"美人香草"的传统，成为政治警喻，朱自清说它"影响后来解诗、作诗的人很大"（《经典常谈·辞赋》）。

"影响后来很大"，自然也包括《诗经》，不少读书人把自己的生命投入到了"多识鸟兽草木之名"的格物之中。周作人先生曾翻缕过一些著作：陆玑《毛诗草木鸟兽虫鱼疏》、毛晋《毛诗陆疏广要》、陈大章《诗传名物集览》、徐鼎《毛诗名物图说》等等，还有日本学者的贡献，冈元凤的《毛诗品物图考》和江村如圭的《诗经名物辨解》。以此为背景，周先生详述了这一传统中清人陈淏子的《花镜》。他说自己很喜欢这部作品，特意购买了一部康熙原刻本，并援引了卷三中记平地木的一节：

> 平地木高不盈尺，叶似桂，深绿色，夏初开粉红细花，结实似南天竹子，至冬大红，子下缀可观。其托根多在瓯兰之傍，虎茨之下，及岩壑幽深处。二三月分栽，乃点缀盆景必需之物也。

周先生还夸奖说，书中的有些章节是可喜的小品，上面的"寥寥数行，亦有致"，"何遽不及《南方草木状》或《北户录》耶？"这让我们明白，多识草木之名，看似规规矩矩的较真儿研究，其中却有如此多的情趣在。当代的著名学者扬之水正是沿着这条路，撰写了优美的《诗经名物新证》，如果我们真能读进去，撷萃英华，也许会求得不少诗料盈匊诗囊，就像古人早已注意到的那样："宣

圣训学诗，多识鸟兽草木之名。予尝谓《尔雅》是一部好诗料。他如陆玑《诗草木疏》，刘杳《离骚草木疏》，王方庆《园庭草木疏》，李文饶《山居草木疏》，皆诗家之碎金也。"（阮葵生《茶馀客话》）

陆玑专门研究《诗经》的草木，这引起了南朝刘杳的关注，他也趋步《诗经》的格物传统，转而为《离骚》作疏，可惜书已亡佚。到了宋代吴仁杰又踵武前贤，取二十五篇疏之，后来周拱辰撰《离骚草木史》，祝德麟撰《离骚草木疏辩证》，都是留心博物之学，一脉学源，箕裘不坠。

晚于刘杳一代的宗懔留意湖北的中南部一带风俗，完成《荆楚岁时记》，他把从小寒到谷雨的节令分成二十四候，每候对应一种花，始梅花，终楝花，共二十四番花信风。唐代的罗虬又把九种美好贵重的事物赠予花卉，撰写《花九锡》，可惜原作失传，只能在宋人陶毂《怪异录》中看到一点儿简单的记载。五代时的张翊又把七十一种花仿照官秩等级分为九品九命，写出《花经》。

这些观念对明代盛行的插花发生影响，张谦德《瓶花谱》，袁宏道《瓶史》都是著名的例子。它也促使人们进一步建起了花卉和月令的关联。与上述著作约略同时的屠本畯《瓶史月表》即按月令把每月的花卉分配在花盟主、花客卿和花月令的名下。稍后程羽文写了《花历》，大概是给那些爱花的隐士看的，小序说："花有开落凉燠，不可无历。秘集月令，颇与时忤。予更辑之，以代挈壶之位。数日记红，谁谓山中无历日也？"乾隆时期，著名的女才子沈虹屏写《花九锡》，仿罗虬之意，加以充周发微，又撰《花月连珠》，咏花前思发，月下歌来，写十二月南枝向暖，北岸花飞之概，在月令的框架中对花赞美。明代福建长溪人夏旦《花圃同春》同样以月令写花，并且涉及月令中的实践一面。这种所谓的栽莳育英之

作也往往成为退隐者的寄意书，周文华《汝南圃史》、徐石麟《花
傭月令》都可归为此类。活跃于明清之间的政治家、诗人和收藏家
曹溶在归里后，筑室范蠡湖上，名曰倦圃，莳花种草，写出《倦圃
莳植记》，虽是借场师指授，讲种植之法，但其中有言："语云弄花
一年，看花十日，花何可不珍惜哉。"亦是"览花莳之时育兮，察
盛衰之所托"（潘岳《秋兴赋》）的感时寄兴。

月令的两个方面不论是花历还是时植，都可溯源到成书于春秋
战国的《夏小正》。《夏小正》是部月令，它记物候，记农事，也记
花卉，例如"梅、杏、杝桃则华"，可以说《夏小正》导引出了一
个小传统，它以花历之名成为"多识草木"传统的一个分支。

明人关于花卉的著作颇多，近些年来很受重视，实际上，它
全然承续了宋人的趣味。因为真正爱花赏花的时代，是在宋代达到
高峰。在北宋，灿烂的牡丹吸引了上至官宦、下到农夫的极大热
情，让唐代中期以来观赏牡丹的情趣扬起阵阵热潮。唐人对牡丹的
品赏可从《全唐诗》中约略一窥，其中的两百多首歌咏虽大都写于
中唐，但有一首被清人胡以梅《唐诗贯珠》誉为"登峰造极"的作
品，则出自晚唐大诗人李商隐的手笔：

> 锦帏初卷卫夫人，绣被犹堆越鄂君。垂手乱翻雕玉佩，
> 折腰争舞郁金裙。石家蜡烛何曾剪，荀令香炉可待熏？我
> 是梦中传彩笔，欲书花叶寄朝云。

屈复《玉溪生诗意》说前六句皆是比喻："一花、二叶、三盛、
四态、五色、六香。结言花叶之妙丽可并神女。"全诗几乎句句典
故，作者把它们挥洒得妙语连珠，璨璨夺目，尤为奇妙的是，好像
诗歌本身就是一朵光彩吐绚的牡丹，扬芳飞文，代表了唐人品花的

极致。

宋人写不出如此才气横溢的诗。但他们品花，更专心致志，更有闲情在花丛中回环，因此也更精致雅练。欧阳修的《洛阳牡丹记》先记花品，中记花名，后记风俗，很快在社会上风传。大书法家蔡襄把它抄了一遍，刻石传真。后来周必大形容说，当时士大夫家家都有印本。《牡丹记》也激励了范仲淹的侄女婿周师厚撰写《洛阳牡丹记》和《洛阳花木记》。南宋的张邦基和陆游还分别写出《陈州牡丹记》《天彭牡丹谱》。这些丰富多彩的牡丹记，西方学者艾朗诺在他论述北宋审美的著作《美的焦虑：北宋士大夫的审美思想与追求》（*The Problem of Beauty*：*Aesthetic Thought and Pursuits in Northern Song Dynasty China*，2006）中作了一些研究。

宋代是个爱花成癖的时代，袁宏道对于古人爱花的描写，正是献给宋人的礼赞，他说：

> 余观世上语言无味、面目可憎之人，皆无癖之人耳。若真有所癖，将沉湎酣溺，性命死生以之，何暇及钱奴宦贾之事？古人负花癖者，闻人谈一异花，虽深谷峻岭，不惮�纖躄而从之，至于浓寒盛暑，皮肤皴鳞，汗垢如泥，皆所不知。一花将萼，则移枕携榻，睡卧其下，以观花之由微至盛、至落、至于萎地而后去。或千株万本以穷其变，或单枝数房以极其趣，或嗅叶而知花之大小，或见根而辨色之红白，是之谓真爱花，是之谓真好事也。

宋人爱花的精神和趣味，不仅保留在大量的诗词、绘画和笔记中，也保留在他们关于花卉著作的遗产中。专门的著作如陈景沂的《全芳备祖》，于花、果、草木情有独钟，裒辑凡四百余门，既全且

备，故称全芳；所写植物，必录事实赋咏，并稽其始，又名备祖。现代学者称赞它是世界最早的植物学辞典。

除了丰富多彩的牡丹记之外，刘攽《芍药谱》、孔武仲《芍药谱》、刘蒙《菊谱》、史正志《史氏菊谱》、范成大《石湖菊谱》、赵时庚《金漳兰谱》、王学贵《王氏兰谱》、沈立《海棠谱》、陈思《海棠谱》，如此等等，构成了花卉格物的知识谱系。这类著作既兼收并蓄《诗经》《楚辞》的花卉传统，又贡献了宋人对花卉品鉴的创获，尤其是梅谱。至于宋人对花的品鉴，如果说，北宋热衷牡丹，那么南宋对梅的偏爱不仅把中国人对花的欣赏带到了风流雅深的境界，甚至超过兰花，成为通国之美，且影响其后近千年的花卉文化，奠定了花卉品鉴史的基础。

关于梅谱，传世的宋人著作不多，然而，皆很重要。我们还能有幸一见的宋板《梅花喜神谱》，以图文并观的形式，展示出一百个不同角度的赏梅眼光，品味之雅裁、之细腻、之别致，越古迈今，使来者难追，可惜乏人评骘。更早的《华光梅谱》，则代表了宋人墨梅技艺的成熟，苏门四学士的黄庭坚、秦观都倾赏作者，写诗称美；另一位诗人陈与义的名句"含章檐下春风面，造化功成秋兔毫。意足不求颜色似，前身相马九方皋"也为华光的墨梅而作。现存的梅谱虽为依托，不过我们还可以通过扬无咎《四梅花图卷》（北京故宫博物院）得其三昧。《范村梅谱》（1186）更是树立品评标准的关键文献，范成大《梅谱·后序》中说：

> 梅以韵胜，以格高，故以横斜疏瘦与老枝怪奇者为贵。

这道准则不只是个人的审美，也是当时士大夫的共同趣味。绍熙二年（1191），姜白石到石湖家做客，石湖授简索句，白石自度

两曲，石湖高兴得把玩不已，即遣歌妓小红为奉。白石乘船载雪返家，路过垂虹桥，为后人留住了白石吹箫、小红低唱的艳丽一幕。我们可以想象，小红吟唱的正是白石咏梅绝调。那两首词也充满了典故，下面引用的是第二首《疏影》：

> 苔枝缀玉，有翠禽小小，枝上同宿。客里相逢，篱角黄昏，无言自倚修竹。昭君不惯胡沙远，但暗忆、江南江北。想佩环、月夜归来，化作此花幽独。

> 犹记深宫旧事，那人正睡里，飞近蛾绿。莫似春风，不管盈盈，早与安排金屋。还教一片随波去，又却怨、玉龙哀曲。等恁时、重觅幽香，已入小窗横幅。

白石写作时，想必心中涌现出了李商隐的《牡丹》名句。但他力图争美前贤，用闪烁的笔调锤炼典故，让它们托喻遥深，揽挹不尽。调名取自林逋咏梅的名句："疏影横斜水清浅，暗香浮动月黄昏。"林逋的诗句在北宋只是惊鸿一瞥，但到了姜白石笔下，已被晚辈词人张炎评价为："前无古人，后无来者，自立新意，真是绝唱。"

有意思的是，张炎的祖父张镃字功甫者，也是一位梅花趣味史上引领风骚的人，1194 年他撰写《梅品》，除了"梅说"一节述其玉照堂植梅之外，还有意把北宋丘濬《牡丹荣辱志》转换为品评梅花的五十八条目，揭之堂上，它们包括：花宜称二十六条，花憎嫉十四条，花荣宠六条，花屈辱十二条。这些条例连同上述的花九锡，都被袁宏道牵拉进了《瓶史》。

张功甫告诉人们，他在玉照堂种植的梅花以江梅为主，有

红梅，有绀梅，有蜡梅，还有重台梅，"花时居宿其中，环洁辉映，夜如对月，因名曰玉照。复开涧环绕，小舟往来，未始半月舍去……于是游玉照者，又必求观焉。"他说，这才叫不负梅花。庆元三年（1197），姜白石到张功甫新落成的府第，填《喜迁莺慢》一曲，想必也在玉照堂盘桓过。玉照堂建于淳熙十二年（1185），地址在杭州北城之南湖，与孤山一样是杭州的赏梅胜地。道光年间遗址归吴藻苹香所有，筑室虚白楼。汪端小韫曾过访赋诗，小序说："苹香姊移居南湖，宋张功甫玉照堂遗址也。修竹古梅，清旷殊绝。"可见，那时还是梅花艳人，《梅品》的精神依然闪耀光致。

《瓶史》则是插花的名著，影响日本花道甚深。但我们不要忘了插花也兴盛于宋代。《清异录》记载南唐李后主：每春盛，梁栋窗壁，栱柱阶砌，并做隔筒，密插杂花，榜曰："锦洞天。"前述的花九锡也有所谓的玉缸、雕文台座，不过那都是兴致所到，是插花的雏形，不是专门的精工。到了张镃《梅品》记铜瓶，周密《癸辛杂识》记插瓶，插花作为独立的门类或许才真的成了气候。宋人温革《分门琐碎录》是一部日常民用类书，在"杂说"中有几行就是专写制作技巧的："牡丹芍药插瓶中，先烧枝断处，令焦，镕蜡封之，乃以水浸，数日不萎。"还说："蜀葵插瓶中即萎，以百沸汤浸之复苏，亦烧根。"

周密的朋友，亦即前述的张炎，谱过《三姝媚》曲咏插花，小序云："过傅岩起清晏堂，见古瓶中数枝，云自海云来，名芙蓉杏，固爱玩不去。"这大概是最早的插花词，不过写作的时间已进入元代十余年了。张炎的词集中多处咏花，尤其梅花，至少五首，有一首《尾犯》小序说："山庵有梅古甚，老僧云：此树近百年矣。

余盘礴花下，竟日忘归。"这种情趣正应和了范成大倡导的"老枝怪奇"。

张功甫在《梅品》中曾推荐，折梅插花最好用铜瓶，显然长颈的铜瓶更能衬出梅花的旧时月色。这使人想起宋伯仁《梅花喜神谱》的一百样折枝，不妨猜想，作者可能是以插花的眼光从自然中挹取理趣，画出了那些绕花千转。这也说明插花已然超拔北宋的粗糙状态成为品鉴这个大传统的一个小分支。而且插花既然是清供，梅花也就进一步被人格化。

活动于两宋之间的养生家曾端伯所谓的花中十友：荼蘼，韵友；茉莉，雅友；瑞香，殊友；荷花，浮友；岩桂，仙友；海棠，名友；菊花，佳友；芍药，艳友；梅花，清友；栀子，禅友。（此十友见明人都昂所记《三馀赘笔》，与《锦绣万花谷》后集卷三十七不同）以及姚宽《西溪丛语》中记载的花中三十客，都是花卉人格化的产物。在南宋，梅花则脱颖而出，它不与众花为伍的气象，我们可以从陆游的一些绝句中读出：

> 雪虐风饕愈凛然，花中气节最高坚。
> 过时自合飘零去，耻向东君更乞怜。
> 醉折残梅一两枝，不妨桃李自逢时。
> 向来冰雪凝严地，力幹春回竟是谁。
>
> 闻道梅花坼晓风，雪堆遍满四山中。
> 何方可化身千亿，一树梅花一放翁。

这已不是插花坐对的清友清客，而是凛然冲寒的志士，品鉴翁

然和"美人香草"的传统相汇交集。而十友、三十客那样的虚拟人格，在清代沦落为品评青楼红粉的套语，这可能是宋人的花卉雅评所始料未及的。

梅在南宋，由于居于花卉品鉴的中心，所以甚至也给人们观看别花他卉的眼光染了一层颜色。又是张炎积极传递了这种消息，他的《红情》一阕，咏荷花，上片写道：

> 无边香色。记涉江自采，锦机云密。翦翦红衣，学舞波心旧曾识。一见依然似语，流水远、几回空忆。动倒影、取次窥妆，玉润露痕湿。

词的起句模仿姜白石《暗香》的"旧时月色"。"一见"二句，清人高亮功评为妙在清空，依然是姜白石咏梅的本色。

约略而言，宋人以谱录的形式系统化了《诗经》的传统，也精微化了品鉴的趣味，而且这种精微化空前绝后。同时，《楚辞》的传统也一直在诗文中氤氲成色，只是被局限在有限的几种花卉当中而已。例如，我们都熟悉的名篇周敦颐的《爱莲说》。又如范师孔的《高楼》诗，它以"高楼高登天，美人美如玉"起首，终以"独爱山中兰，幽香抱枝死"压尾，全然依"美人香草"铺陈衍化。而悄然兴起的梅兰竹菊四君子也融入其中，并最终发展为社会的共识。

通过绘画，我们还知道了刘敏叔的《梅兰竹石四清图》（有杨万里诗跋）、赵孟坚的《岁寒三友图》（上海博物馆藏）之类的四君子变体。在南宋，诗人和画家常常在一起赏梅品梅，业已成为风气。张炎的忘年交周密曾给我们留下一幅文字图像，至今读来仍然有声有色：

余平生爱梅，仅一再见逃禅真迹。癸酉冬，会疏清翁孤山下，出所藏《双清图》，奇悟入神，绝去笔墨畦径。卷尾补之自书《柳梢青》四词，辞语清丽，翰札遒劲，欣然有契于心。余因戏云：不知点胸老，放鹤翁同生一时，其清风雅韵，优劣当何如哉。翁噱曰：我知画而已，安与许事，君其问诸水滨。（《柳梢青》小序）

《双清图》即梅竹图，逃禅者，即画梅高手扬补之也。这让我们想起《墨缘汇观》中著录的徐禹功《雪梅卷》，后纸也有扬补之书写的《柳梢青》十首。画史中类似的例子太多了，此不赘述。有兴趣者不妨一读西方学者玛吉·比克福德（Maggie Bickford）的 一 系 列 论 著， 特 别 是 *Momei: The Emergence, Formation, and Development of a Chinese Scholar-Painting*。不过，绘画对于花卉文化史到底有多大作用，有多大意义，似乎还期待着更广博更深湛的探索。至少从观念史上看，像明人吴彦匡撰写的《花史》十卷，即用了宋人神、妙、逸、能的绘画品评。从参与者看，嘉兴人王路撰写的同名著作《花史》二十四卷，有李日华和陈继儒那样的书画名人作序，也值得花卉文化史注意，我们翻检他们的著作，很容易就发现一些迷人的资料。

总之，王国维评价宋代文化说："天水一朝，人智之活动与文化之多方面，前之汉唐，后之元明，皆所不逮也。"（《宋代之金石学》）这自然也包括花卉文化。

明清的花卉时尚几乎完全吸纳了宋人的品味，其所做的贡献在于：从前述的几个大传统中又做了些小发挥和小发展，使一些小传统或小支流能够微脉涓注，其中最著名的是落花的小传

统，那是由吴门画家和诗人发动的，像沈周、文征明文徵明、唐寅都留有落花诗画的名作。康熙年间，纳兰容若写《四时无题诗》十六首，开篇是：

> 一树红梅傍镜台，含英次第晓风催。
> 深将锦幄重重护，为怕花残却怕开。

窗外红梅万朵，环屋而放；美人却心事如落花，忧愁居其半，怕见花落怕见花残也。后来龚定庵更是以落花诗篇横绝天壤。明清还有一个小支流，就是文人闺媛雅集或销寒对花赋诗。《红楼梦》第三十七回咏白海棠，第三十八回咏菊，都是典型，我们读小说的图像文字，进入作者营造的情境，不啻亲身经历了一番古人的花事活动。

行笔至此，已经大体勾勒了中国花卉文化的三大传统：《诗经》由比兴引发的格物传统，《楚辞》中比譬香草美人的人格传统，以及主要由宋人发动的品鉴传统。然而有一个传统我们也应予以注意，那就是佛教传入后的象征传统，它的莲花图像俯仰皆是，五树六花也摇曳生辉，都具有象征功能。而《楚辞》的香草或梅兰竹菊虽有象征的意味，却主要是对君子的比喻。

以上草草涂抹的花卉史图式，若是和杰克·古蒂（Jack Goody）的著作 *The Culture of Flowers* (1993) 描述的轮廓比较，我们会看到，中国的品评鉴赏传统既强大又精妙，而西方由于宗教的缘故，则象征的传统极为坚韧，并且和中国偏重人格比喻的《楚辞》传统大异其趣。至于格物传统，17 世纪末西方博物学兴起之后，它已融入了现代科学的知识世界。

本书译者孙净女士所奉献的这部著作不是讨论西方的自然史，而是阐发花卉象征，它以前拉斐尔派的艺术作品为论述对象，涉及西方花卉文化的文学和哲学等多种方面，这些方面随着文化碰撞，有一些已融进我们自己的生活当中，如果想具体地理解我们所处的环境中花卉文化已发生了什么样的变化，那么披阅一过，必定会从作者精彩的论述中获益。

目录

纯洁之花

花之女王

夺命之花

摩登之花

以花为语

导论

　　著名艺术评论家瓦尔特·佩特（Walter Pater）认为，对前拉斐尔派艺术的鉴赏取决于观者对其象征语言的熟悉程度。他枚举但丁·加百利·罗塞蒂（Dante Gabriel Rossetti）经常在绘画中描绘花卉的例子。佩特颇有微词，许多人（"无知者"）仅仅将这些花卉视作"令人费解的谜"。在他看来，"对熟悉象征语言的人来说，这些花卉具有寓言性"。诚然，罗塞蒂经常在画中描绘不寻常的事物。威廉·迈克·罗塞蒂（William Michael Rossetti）称，在他哥哥的作品中，图像与其所想要传达的理念密不可分，他的作品中并不存在直截了当或一目了然的现实场景，"所有描绘对象皆带有理念上的象征意义"。然而，罗塞蒂并非唯一一个在图像中加入象征性表达的画家。无论是精致的花园，还是日常的花卉，所有对象都被赋予了象征意义。罗塞蒂年轻时的艺术追求，引领了前拉斐尔派的诞生。

　　1848年，七个年轻人——但丁·加百利·罗塞蒂、威廉·迈克·罗塞蒂、约翰·埃弗里特·米莱斯（John Everett Millais）、威廉·霍尔曼·亨特（William Holman Hunt）、弗雷德里克·斯蒂芬斯

（Frederick Stephens）、托马斯·伍尔纳（Thomas Woolner）和詹姆斯·柯林森（James Collinson）在艺术领域掀起了一场富有浪漫色彩的革命。他们都很反感当时主流的艺术标准。他们认为，这一标准已经被几个世纪以来的花哨技巧和虚伪情感所玷污。他们转而寻求纯粹的审美和真挚的情感，而这正是拉斐尔之前时代欧洲艺术的特征。为了获得灵感，他们编纂了一份"不朽的名单"，这份名单包括耶稣、莎士比亚、勃朗宁夫人（Elizabeth Barrett Browning）和埃德加·爱伦·坡（Edgar Allan Poe）。他们共同符合的四条准则："第一，表达真实的观念。第二，认真地研究自然，从而了解如何表现自然。第三，体悟前代艺术中直接、严肃和真诚的东西……第四，也是最重要的原则，创作出优秀的绘画和雕塑。"为了向他们所欣赏的艺术表达崇高敬意，他们自称为前拉斐尔派。

前拉斐尔派最初的理念是忠于自然，且用真实的理念表现自然。这与约翰·拉斯金（John Ruskin）的论著不谋而合。在巨著《现代画家》（*Modern Painters*，1843—1860）中，拉斯金要求艺术家追随自然的脚步，"无条件地接受，不再进行选择，赞美一切事物"。拉斯金强调，自然中蕴含着真实，前拉斐尔派通过对自然的忠实表达身体力行实践这一理念。拉斯金则成为他们的喉舌，他在1851年《泰晤士报》上发表的系列文章中阐述了前拉斐尔派的追求和目标。

一群志趣相投的艺术家和作家构成了前拉斐尔派，这个松散的艺术团体活跃了一阵，至1853年宣告解散。在这短短的五年中，前拉斐尔派不仅吸引了正反两方面批评家的注意，还吸引了一批赞助人，并受到诸多杰出艺术家的追捧和肯定。后者包括威廉·莫里斯（William Morris）和爱德华·伯恩－琼斯（Edward Burne-Jones），

他们和罗塞蒂组成了第二代前拉斐尔派。他们的作品既包括纯艺术也包括装饰艺术，继续为前拉斐尔派的宗旨增添了浪漫色彩和想象力。

他们对工艺美术的推崇催生出了工艺美术运动（Arts and Crafts Movement）。他们的优美作品——包括罗塞蒂感性的"威尼斯画派"绘画和伯恩－琼斯空灵的故事画——被唯美主义者佩特和奥斯卡·王尔德（Oscar Wilde）在他们的著作中奉为圭臬。在挑战艺术陈规的同时，前拉斐尔派扩展了英国绘画的原创性。他们的影响一直延续到 20 世纪初期。

拉斯金的主张"忠于自然"使得前拉斐尔派与传统艺术拉开了距离。与此同时，这一主张又让前拉斐尔派融入了维多利亚时期最为流行的时尚风潮之中。从 19 世纪初起，植物学和花卉栽培学在英国炙手可热。花艺、园艺、干花制作和植物学研究成为大众的爱好。花卉栽培的流行促使植物学著作的出版数量不断增加。亨利·菲利普斯（Henry Phillips）所著《花卉史》（*Flora Historica*，1824 版）之类的传统植物学著作在 19 世纪初十分流行，然而，在短短几十年间，它们就被结合了植物学知识和民间传说的著作所取代，后者包括安娜·普拉特（Anna Pratt）的《花卉与它们的象征》（*Flowers and Their Associations*，1840）和劳登夫人（Mrs. Loudon）的《仕女花园年鉴》（*The Ladies' Flower Garden of Ornamental Annuals*，1849）。在 19 世纪中期之后，此类著作中往往包含以字母顺序编排的花卉词汇表（包括花卉的名称以及它们的花语）。夏洛特·拉图尔（Charlotte La Tour）在《花语》（*Le Langage des fleurs*，1819）中首创了这种词汇表。此类词汇表成了"花语"（florigraphy）的基础。花语与花卉的颜色、形状和开放形态有关。

像简·吉劳德（Jane Giraud）的《莎士比亚著作中的花》（*The Flowers of Shakespeare*，1850）、威廉·埃尔德（William Elder）的《彭斯著作中的花》（*Burns's Bouquets*）之类的书仅阐述同一来源的花卉象征意义，显而易见同时代更为流行的是花语大全，其中包括约翰·亨利·英格拉姆（John Henry Ingram）的《花之象征》（*Flora Symbolica*，1869）。这本书包含各种花卉的单独词条，并提及了与传统和仪式相关的文化史内容，此外，里面还有关于花卉及其花语的条目。英格拉姆借鉴了劳登夫人、伊莉莎·库克（Eliza Cook）等人的著作，不过，他请求读者亲自观察自然，并相信自己的直觉，他解释补充："事实上，有些花的形态与它们所代表的思想几乎完全一致。"其中包括"儿童般的雏菊"和"热情四射的玫瑰"。他也认识到对花语这一"科学"仍"亟待研究"，并且，他向读者保证"比起人类的语言，花的语言更有表现力"。

我们目前无法确切地引述前拉斐尔派所使用的花语词汇表。然而，他们的文献来源与上述花卉书籍十分相似，其中包括《圣经》、乔叟作品、莎士比亚作品这样的传统经典；济慈、雪莱、华兹华斯等浪漫主义诗人的作品；还有托马斯·胡德（Thomas Hood）、勃朗宁夫人等的当代作家作品。与花卉书籍的作者们类似，前拉斐尔派成员热衷于探索历史和传说，并赋予这些故事新的活力。"忠于自然"这一主张促使他们采用植物学家的方式去观察自己所画的花卉。第一代前拉斐尔派的成员以意大利、佛兰芒早期文艺复兴画家为榜样，在画中采用了复杂的象征手法。在他们的画里，所有看似平淡无奇的事物都具有神秘的象征意义。这些艺术家为花卉赋予了诗意，从而超越了寻常的花语词汇表，花语可以作为研究他们象征性表达的起点。与此同时，如果仔细深入考察此类绘画作品，亦可

发现他们还在这些花卉中加入了与原创诗歌、神秘主义文献、个人生平经历有关的元素。

作为维多利亚时代的文化隐喻，花园院墙所包围的并不仅仅是花床和藤蔓。封闭的花园还与反思和亲密关系有关。通过精心设计和悉心打理，花园拥有自然之美，它为人们提供了一处远离世俗纷扰的独立空间。对于非前拉斐尔派其他艺术家而言，花园不仅是情侣幽会的好去处，亦是将维多利亚女王表现成当代圣母的最佳场景。遵循着拉斯金"忠于自然"的格言，威廉·戴斯（William Dyce）和查尔斯·奥尔斯顿·柯林斯（Charles Allston Collins）这样的前拉斐尔派成员试图在自然界中探索真理，以及在花园中反思艺术和精神世界。

奥菲利亚（Ophelia）的悲剧深深地打动了维多利亚时代的观众。她被哈姆雷特所拒绝，又遭受丧父之痛，最终陷入疯癫去世。这引发了人们的怜悯之情。1852 年，米莱斯的《奥菲利亚》在皇家艺术学院首次展出。从此之后，这位悲情女主角的形象即与多愁善感的前拉斐尔派以及象征少女德行的花卉图像学联系在一起。从中世纪开始，番红花、报春花、丁香花等春季花卉，以及紫罗兰、三色堇、雏菊等野花都象征着谦逊和初恋。与色彩绚烂、香气浓郁的夏季花卉相较，此类颜色淡雅的春日花卉颇显楚楚可人，它们让人联想到少女的豆蔻年华。

作为圣母以及贞洁少女的象征，纯白百合被维多利亚时代的艺术家、诗人视为纯洁的花卉。花语词汇表中，白百合（*Lilium candidum*）与壮丽相互对应。这一传统可以上溯到古希腊神话中的天后赫拉（Hera）。赫拉正在睡觉，她的丈夫宙斯将其私生子赫拉克勒斯（Hercules）放在赫拉的胸口喝奶。强壮的赫拉克勒斯动作

太大，惊醒了赫拉，乳汁喷涌而出，散布到天空中的乳汁成为银河。落到地上的乳汁则成为百合。基督教传统将百合看作圣母的象征。高大的外形代表了她的神圣，洁白的花朵则代表她的纯洁。到了维多利亚时代，罗塞蒂吸收了文艺复兴时期三花百合的象征意义，以其象征圣母的虔诚和牺牲。百合亦是爱情的象征，它代表着不容玷污的纯真之爱，用勃朗宁夫人的话来说，"（白百合）连接着最纯洁的思想……梦中的情人将成为现实"。

玫瑰以其无与伦比的美丽在诗歌和艺术中广受赞誉，它是维多利亚时代的花卉之王。基督教传统将圣母比作无刺的玫瑰。与玫瑰在花园中的地位相似，圣母在女性中同样拥有至高无上的地位。中世纪传奇故事将玫瑰视作爱情的象征。玫瑰花朵饱满，香味馥郁，能够刺激人的感官。莎士比亚笔下的朱丽叶，在思索内心的欲望时，意识到"我们叫作玫瑰的这一种花，要是换了个名字，它的香味还是同样的芬芳"。诗人罗伯特·赫里克（Robert Herrick）用玫瑰短暂的花期比喻稍纵即逝的情感，鼓励年轻人"有花堪折直须折"。由于形态和色彩上的差异，玫瑰在维多利亚时代含义众多。前拉斐尔派画家更为玫瑰增添全新的含义。罗塞蒂将其表现为美貌的象征，伯恩－琼斯将其表现为内心欲望的象征，而约翰·威廉姆·沃特豪斯（John William Waterhouse）则将其表现为勾起甜蜜回忆的事物。

威廉·布莱克（William Blake）言"羞怯的玫瑰浑身带刺"，提醒了人们玫瑰所隐含的危险。玫瑰拥有可能刺破皮肤的细刺，这使得它们能够保护脆弱和短命的花蕾。然而，总有人不顾尖刺，被美丽花朵和馥郁香气诱惑，冒险采摘花朵。亦有不少类似玫瑰的花卉，在美丽的外表下隐藏着危险，它们是拥有自然黑暗力量的致命

花束。在 19 世纪晚期，美丽和危险渐渐混为同义，最终演化出红颜祸水（*femme fatale*）这样的表达，危险的女人利用绝世容颜来满足对于权力、财富和肉欲的渴望。前拉斐尔派艺术家采用玫瑰象征欲望，白睡莲象征看似纯洁的外表之下所隐藏的恶念。如同置人于死地的罂粟花，此类看似美丽的花卉可能诱发或导致痛苦或不幸。

后世的花卉象征意义可能取代本意，在花卉传说中时有发生。在向日葵从美洲引入西班牙之前，欧洲博物学家已经观察到天芥属植物的花瓣会随着太阳的轨迹转动，在敬奉温暖的日光。到了 16 世纪，向日葵（*Helianthus annus*）遍布欧洲大陆。向日葵的圆形花盘与太阳十分相似，它取代天芥属植物的地位，成为忠诚不贰的象征，象征着对爱人、父母、国家和神祇的忠诚。到了 19 世纪初，园艺家们却普遍认为向日葵过于平凡和粗俗，并不值得在花圃内栽种欣赏。

然而，维多利亚时代向日葵的地位不低，其象征意义深刻而特别。莫里斯和伯恩 – 琼斯钟情于它的高大和淳朴（这两点在纹章学中具有装饰价值），他们甚至为向日葵编撰了一段浪漫的中世纪传说，并将向日葵当作一种自然元素，运用于设计之中。作为美学运动的偶像以及代言人的王尔德的个人标识，向日葵再次成为一种时髦流行的植物，它被从受人冷落的花圃角落里移植到了时髦奢华的客厅中。

除了花卉词汇表之外，维多利亚时代的诗人还赋予不同花卉以人的特质，在表现爱情方面尤为明显。在《花》（*Flowers*）中，托马斯·胡德（Thomas Hood）称紫罗兰是"修女"，豌豆花是"游荡的女巫"，他亦提及"与精致的玫瑰结婚，因为她是最美丽的人"。在勃朗宁夫人的《花信集》（*A Flower in a Letter*）中，她为普遍常

见的花卉分派了不同的德行，她写道："少女们深感困惑，花和花语，孰更甜美。"然而，在前拉斐尔派男性艺术家笔下的心爱女子像中，对花卉象征意义最富有创造性的运用方式显而易见。罗塞蒂、伯恩－琼斯和乔治·费德里科·沃茨（George Frederick Watts）在描绘妻子、情人、缪斯和模特时，在花卉的传统意义中加入了自身的深切情感。他们皆为自己生命中的女人创造了独一无二的花卉象征，此类象征意义隐藏在画面深处，是谓画家个人的思考和隐秘之欲，普通观众无法辨识而唯有少数观众得以挖掘的奥秘。如佩特所言，此类肖像绘画隐藏着秘密线索，前拉斐尔派画家所描绘的花卉皆有象征寓意，圈内的人方可心领神会。

闭锁之园

我妹子，我新妇，乃是关锁的园。

——《圣经·雅歌》

维多利亚女王和亚瑟王子

　　西方素来有圣洁祥和的人间乐园的传统理念。根据《创世记》记载，一切生灵安居于伊甸园之中。即使被驱逐之后，人类渴望重返伊甸园。一直以来，伊甸园是欲望的象征。在情感丰富的《雅歌》之中，新郎将他的新妇比作"紧锁的花园"（4：12），园内一应俱全，包括珍贵香料和品种繁多瓜果，并有一口"活水之井"（4：15）。中世纪的修道院回廊，间有步道环绕着悉心维护的花园，赋予了伊甸园这一神佑之地物质的现实存在，并与象征意义上的封闭花园（hortus conclusus）相互对应，封闭花园代表着圣母的贞洁。到了19世纪，封闭的花园成为讴歌母性的最佳场景，慈母和挚子之间的牵绊将纯真之美尽显无遗。

　　德裔画家弗朗兹·克萨韦尔·温特哈尔特以此传统着力描绘了维多利亚女王和她的第七子亚瑟王子的肖像。温特哈尔特所绘皇室肖像透露着典雅高贵气息，精湛技艺令其享誉欧洲。绝大多数皇室肖像绘画寓意传达着国家或皇室权力象征，此幅作品中画家用画笔讴歌了女王鲜为人知的慈母呵护幼儿的形象，渗透着细枝末节的意

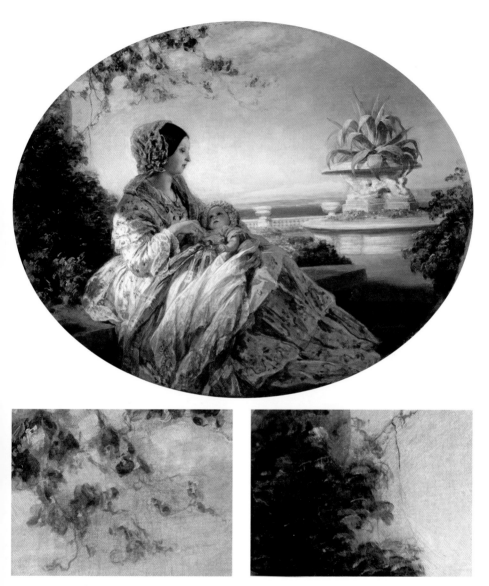

《维多利亚女王和亚瑟王子》，弗朗兹·克萨韦尔·温特哈尔特，1850 年，伦敦：英国皇室收藏

Queen Victoria with Prince Arthur, Franz Xaver Winterhalter, 1850, The Royal Collection, London

味，女王华袍上的玫瑰花枝包裹住了她的整个身躯，椭圆形构图类似于文艺复兴时期的圆形画（tondo），温特哈尔特将女王母子视为当代花园中的圣母子。在这个安详的场景中，上帝眷顾着身为母亲和统治者的女王。

修女的沉思

　　《修女的沉思》虔诚主角是一位年轻的见习修女，她正凝视着一朵西番莲。这一主题让评论家认为柯林斯也是前拉斐尔派的成员。事实上，米莱斯的确提名过柯林斯。虽然柯林斯没能入选，不过他一直认同前拉斐尔派的真挚艺术理念。拉斯金在一篇发表在《泰晤士报》的文章里盛赞了柯林斯对于真实细节的忠实。拉斯金提及，那些声称前拉斐尔派不顾真实，肆意创作的人可以去看看柯林斯精妙的植物写生。通过细致的处理，柯林斯赋予了绘画更多的意义。《修女的沉思》中的信息通过花的语汇得以传达。

　　见习修女独自一人站在修道院花园中（一个真正的封闭花园）。她的注意力从手中的弥撒经书转移到四周的自然美景。自然引导着她沉思的方向。她的右边是玫瑰和高大植株百合，两者在传统意义上皆为圣母的象征。溪流中漂浮着的莲花象征着纯洁的心灵。她的手里握着一朵西番莲，这种被称为"花之使徒"（floral apostle）的藤蔓植物与基督受难有关。耶稣传教士从南美洲带回西番莲（passiflora coerulea），千里迢迢返回欧洲大陆，在他们看来，这种

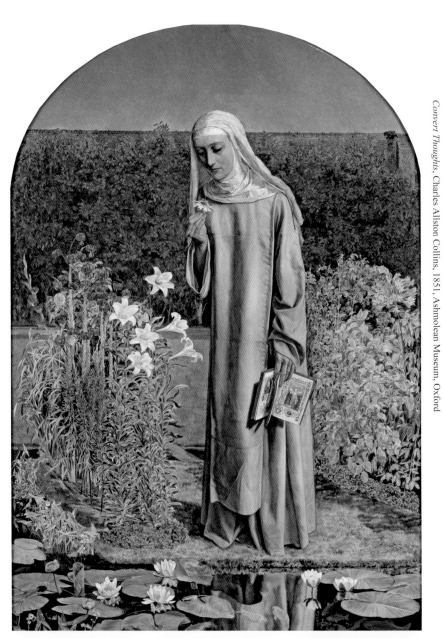

《修女的沉思》，查尔斯·奥尔斯顿·柯林斯，1851 年，牛津：阿什莫林博物馆

Convent Thoughts, Charles Allston Collins, 1851, Ashmolean Museum, Oxford

带有紫色条纹的白色花朵是基督受难的标志。它的花冠类似于荆棘冠，五片雄蕊代表着基督的伤口，三个花柱就像是铁钉，卷须则像是皮鞭。《诗篇》143 有这样一行文字："沉思着你的一切作为；默想着双手的一切工作。"柯林斯在皇家艺术学院展出此作时，附加了这段文字，用以强调花卉的重要性。通过自然和具有象征意义的花卉，预备修女苦修虔诚之课，并更加坚定了其信教的决心。

提香准备他的第一堂色彩习作

　　拉斯金虽是第一个捍卫前拉斐尔派新美学观的评论家，在皇家艺术学院学习时，亨特和米莱斯都学习过这位杰出学院派画家的素描，前拉斐尔派的成员都很仰慕戴斯，因为他在威斯敏斯特宫室内装潢中复兴了湿壁画的艺术。拉斯金回忆起1850年的皇家艺术学院展览情形："戴斯先生地将我拉到了米莱斯的画作前……强迫我发掘其中的亮点。"第二年，拉斯金在《泰晤士报》上发表一篇铿锵有力的文章，让公众意识到前拉斐尔派将自然视作最高艺术标准的观念。没过多久，年轻的前拉斐尔派成员就影响到了戴斯的创作。后者在《提香准备他的第一堂色彩习作》一画中表现出对植物学细节的关注。

　　戴斯塑造的是提香少年时的场景。一所废弃的乡间花园，年少的提香雕塑般端坐在椅子上，他的面前是一尊古老而优雅的圣母子雕像，雕像的基座是一处粗壮的树桩。提香的帽子和手杖表明他正在采风写生旅途中，不过翻开的写生本上却是一片空白。他脚下的篮子里堆放着缤纷的鲜花，有如着魔一般的他，目不转睛地凝视着

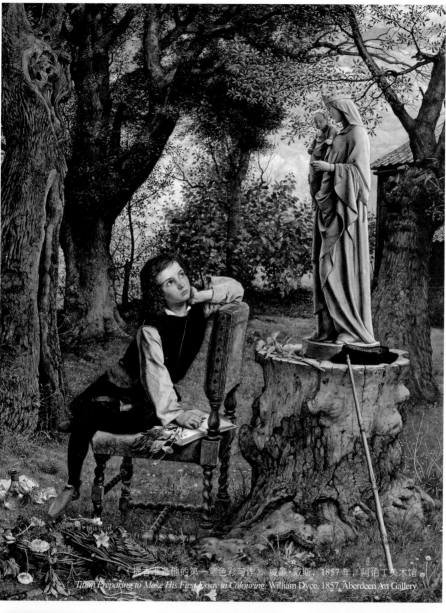

《提香在准备他的第一堂色彩习作》，威廉·戴斯，1857 年，阿伯丁美术馆
Titian Preparing to Make His First Essay in Colouring, William Dyce, 1857, Aberdeen Art Gallery

面前伫立的雕塑。手中的花朵透露着他的意图，提香会用他采撷花瓣的自然色彩来增添艺术的美感。此场景令人联想到拉斯金的格言"忠于自然"，与此同时，又令人联想起一句更古老的名言——"自然是神创的艺术"（出自但丁）。

破碎的誓言

　　围墙环绕着馥郁芬芳的花园，历来是情侣的幽会佳处。没有旁人窥视的眼神，在遵守求爱礼仪的前提下，情侣之间尽享隐秘的片刻欢愉。正如菲利普·赫莫杰尼斯·卡尔德隆《破碎的誓言》所示，违背规则所带来的痛苦远甚于欢愉。透过篱笆的缝隙，观众或可瞥见一段风流韵事。男子手持一朵含苞待放的粉色玫瑰花蕾，在一位美丽的金发女子脸上撩动虚晃。篱笆的另一侧，另一位神色痛苦的女子捂住胸口，似乎即将眩晕过去。原本用来隐藏负心人丑事的园墙，此时成为她唯一的坚强依靠。

　　充满象征意义的花卉渲染了整个场景的氛围。被辜负的女子周身被园墙上攀爬的常春藤所围绕，它象征着她坚韧不拔的性格。粉色玫瑰花蕾则象征着男子的新欢。与此同时，它还象征着男子的朝三暮四。正如沃尔特·斯科特（Walter Scott）所说："初绽玫瑰最是可人。"负心人所赠的旧日的礼物，一支颜色黯淡的手镯，出现在黑发女子的裙裾的右侧，陈旧的金属恰好与沾露的粉嫩玫瑰花蕾形成鲜明对比。画面左前侧的枯萎鸢尾花更具表现力，鸢尾花的名称

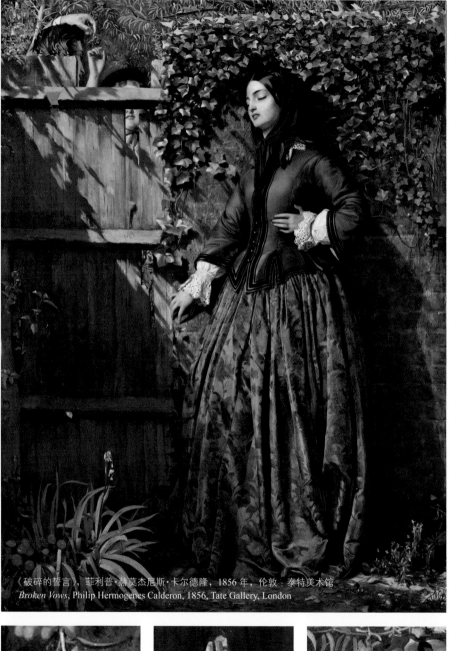

《破碎的誓言》，菲利普·赫莫杰尼斯·卡尔德隆，1856 年，伦敦：泰特美术馆
Broken Vows, Philip Hermogenes Calderon, 1856, Tate Gallery, London

源于希腊神话中的信使之神伊里丝（Iris），她是引导年轻女孩步入来世的神祇。鸢尾的不祥之兆古已有之，亦象征着逝去的爱情以及难以言说的悲痛。鸢尾花干涸凋萎的花瓣令人联想到此画首次展出时所附带的朗费罗（Longfellow）的诗：“我们的世界里有太多的心碎／我已无力叙述……谁在聆听森林里叶子飘落的声音？／又有谁在记录花朵的凋零？”

无辜之花

她编织几枚绝伦精美的花环，所用的是矢车菊、荨麻和雏菊。

——《哈姆雷特》第四幕第七场

奥菲利亚（米莱斯）

　　在莎士比亚戏剧的女主中，奥菲利亚是维多利亚时代最受怜悯的人。作为一个值得信赖的人，奥菲利亚的形象符合当时年轻女性的价值观。她陷入疯癫的经历让她成为英国文学上最值得同情的角色。早在米莱斯描绘这一主题之前，她悲剧式的死亡就已吸引了艺术家们的注意。不过，米莱斯对奥菲利亚死亡场景的细致描绘震惊了批评家。《文艺》（*Athenaeum*）的撰稿人认为米莱斯的这幅画"极其古怪"，画中饱受失恋痛苦的奥菲利亚丝毫没有挣扎，不见绝世的容颜，不见痛苦的神情，米莱斯"反倒精心地描绘了漂浮在旋涡上的毒麦和银莲花"。对米莱斯来说，对植物学细节的忠实是阐释奥菲利亚悲剧的关键。奥菲利亚手中枯萎的花朵预示了她的不幸。她微张着的嘴巴看似毫无表情，实则诉说着死一般的沉寂。花卉是她所有巨大痛苦的有力证明。

　　在莎士比亚的《哈姆雷特》原作中，奥菲利亚溺水的场面并未直接表现出来。然而乔特鲁德（Gertrude）作为目击证人亲历了这一场面，并如实作出可怖的叙述。米莱斯的作品忠实于原作的每一

个细节，包括奥菲利亚手中的"花朵"和使其漂浮起来的袍子。米莱斯细致描绘出乔特鲁德提及的所有植物——柳树、荨麻和雏菊。植物的隐喻直接呼应着哀悼、痛苦和纯真，以此谱写了一曲悲凉的挽歌。为了呼应奥菲利亚在王宫中最后一次出现时的疯癫形象，米莱斯在她的裙子上勾勒出数量众多的三色堇，还附加上一条紫罗兰项链。奥菲利亚的手中握有一朵罂粟花，以此宣告她即将抵达死亡的终点站。米莱斯花费整整四个月时间来精心描绘作品中所出现的各种花卉。毋庸置疑，对他而言，所有植物皆具有无与伦比的重要意义。正如乔特鲁德所述，画面上的植物传达了确切的信息：当生命中那些无法承受的巨大痛苦无可回避地袭来，纯真之人显得如此脆弱不堪。

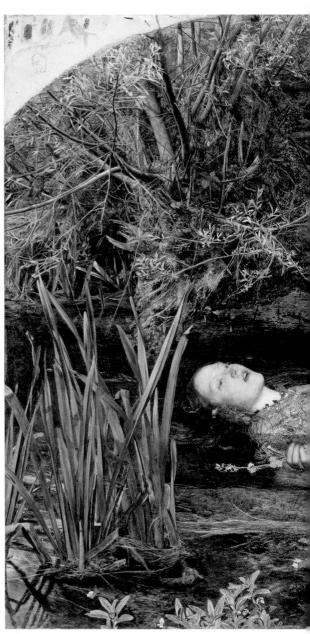

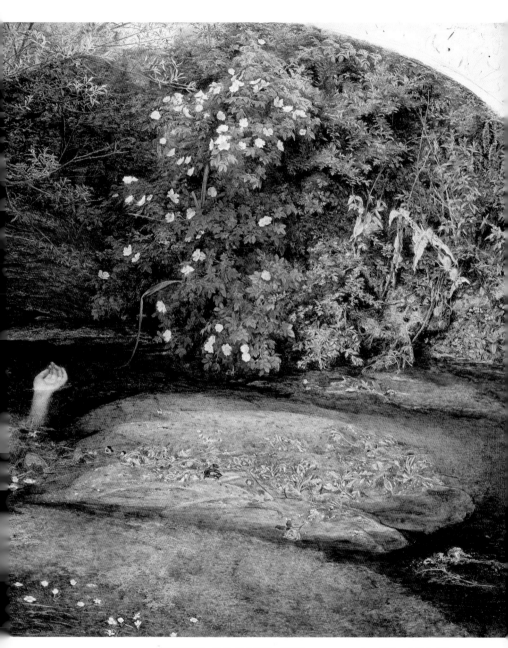

《奥菲利亚》，约翰·埃弗里特·米莱斯，1851—1852 年，伦敦：泰特美术馆
Ophelia, John Everett Millais, 1851−1852, Tate Gallery, London

奥菲利亚（沃特豪斯）

　　奥菲利亚的疯癫在初期未露端倪。在哈姆雷特谋杀了她的父亲之后，奥菲利亚开始在原野中漫无目的地游荡，她一路采集花草，用以编结花束。她的哥哥雷欧提斯（Laertes）回到王宫，打算和克劳狄斯（Claudius）一起向哈姆雷特复仇。奥菲利亚打断了他们的密谋，她一边散发着鲜花，一边吟唱着童谣。在她所散发的植卉中，迷迭香代表铭记，茴香代表奉承，漏斗花代表愚蠢，三色堇代表思想。因为缺少了紫罗兰（谦逊的象征）而深表遗憾，她解释着："父亲死的时候，它们全都枯萎了。"这种不张扬的野花，以及其象征意义成为奥菲利亚的个人标志。与此同时，某种层面影射了本该保护她的人却未能履行责任，以及对她的忽视。

　　约翰·威廉姆·沃特豪斯一生中创作过三幅奥菲利亚主题的作品。第一幅作品（1889）中，奥菲利亚以趴在草地上的形象出现。第三幅作品（1909）表现的是痛苦的奥菲利亚在树林迎风狂奔的动感场景。与其他两幅相比，这幅作品（1894）中的奥菲利亚心平气和。她紧闭双眼，坐在河边一株倾倒的树桩上。秀丽长发上簪系着

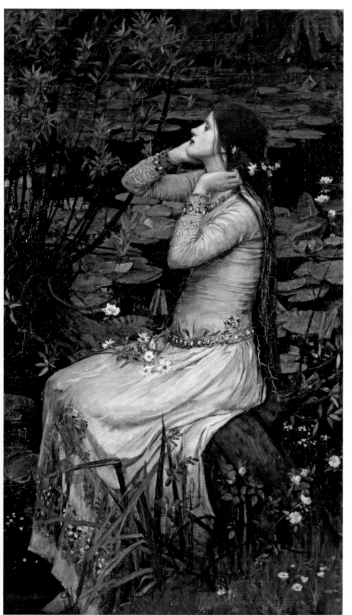

《奥菲利亚》，约翰·威廉姆·沃特豪斯，1894 年，澳大利亚：谢弗收藏
Ophelia, John William Waterhouse, 1894, Schaeffer Collection

由罂粟花和雏菊组成的花环。作为纯洁的象征，在伊丽莎白时代的英国，通常把雏菊称为"日之眼"（day's eye）。上帝的造物美德无处不在，即便是对待雏菊如此微小的事物，也一如既往地公平。当奥菲利亚呐喊着"那里是雏菊"时，上帝希望世人注意到她纯洁无瑕的灵魂。罂粟花预示着她即将到来的死亡。与漂浮在水面上的白莲花一样，她还未遭到水草之下淤泥的玷污。维多利亚时代观众的共识，从她陷入疯癫到自溺身亡的这段时间，是最令人心痛的片段。引用爱伦·坡（Allan Poe）略带冷酷的说法，妙龄女子的死亡"是世界上最富有诗意的事情"。

书信：紫衣女孩肖像

表情凝重的年轻女子陷入沉思，她身穿深紫色连衣裙，背靠着花园园墙静默端坐。她的腿上放着三色堇。三色堇（Viola tricolor）俗名"pansy"源自法语中的"pensé（思想）"。奥菲利亚在呐喊中提及它的内在关联："我（三色堇）思，故我（三色堇）在。"在莎士比亚时代，三色堇另有他意。在《仲夏夜之梦》中，仙界之王奥布朗（Oberon）称，三色堇曾如同牛奶一般洁白，因为被丘比特之箭穿透之后，它"因情殇而转为紫色"。在仙后泰坦妮亚（Titania）沉睡之后，奥布朗用三色堇花茎中的汁液触碰她的眼皮。他希望三色堇的汁液能够在她的心底注入激情，爱上那个她苏醒后第一个见到的人。三色堇别名众多，包括"犯懒之花"（love in idleness）、"速吻之花"（kiss me quick），其中充斥着放荡情感的意味。到了维多利亚时代，三色堇被公认并广为人知的名字是"心平气和"（heartsease），它象征着温柔的爱恋。

这幅肖像的主人公身份有待考证，她右手握三色堇，左手胸前则紧攥着一封折皱的书信。一抹渴望的表情笼罩着她的脸，毫无疑

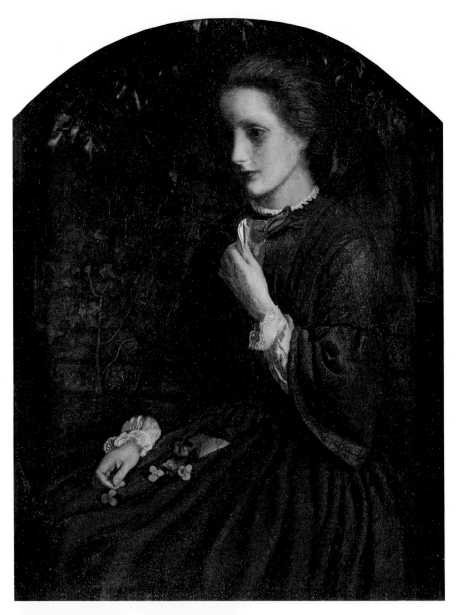

《书信：紫衣女孩肖像》，亚瑟·休斯，约
1860 年，牛津：阿什莫林博物馆
The Letter: Portrait of a Girl in a Violet Dress, Arthur
Hughes, c. 1860, Ashmolean Museum, Oxford

问，必定是这封信拨动了她的心弦。著名的花卉作家安娜·普拉特曾在《花卉与象征》（*Flowers and Their Associations*，1840）中提到法国的某个传统：女孩用花卉为挚友制作一件信物，它可以是表示关怀的万寿菊花束，也可以是与格言"愿烦恼远离你"有关的三色堇。三色堇在维多利亚时代寓意着"你占据了我的思想"，它代表的是无私的美德——关怀与怜悯之心，这正是女性的天性之一。

勿忘我

一个有趣的故事讲述了勿忘我（Myosotis）俗名（Forget Me Not）的由来。《创世记》中，上帝赋予亚当命名动植物的权力。亚当自以为他已经完成了对所有动植物的命名时，一个微弱的发声提醒了他的遗漏。亚当意识到自己的过失，并发愿绝不再犯类似的错误，遂将这种蓝色细小毫不起眼的花命名为"勿忘我"。时光荏苒流至中世纪，通俗故事把勿忘我和中世纪的骑士精神、浪漫传奇结合起来。根据另一个集合了多元国家地区文化背景的传说故事，一位骑士和心爱之人结伴走在湍急的河边，爱人被汹涌河流上漂浮的花束吸引的同时也引起了骑士的注意，他想为她采撷花束，并毫不犹豫地身体力行，未曾料到他身上沉重的铠甲却将其拖曳至惊涛骇浪之中。最后的时刻，骑士用凄厉的声音向爱人道别："勿忘我。"时光有如川流不息的河流一般永不回头地无情流逝，勿忘我渐渐地获得了积极乐观的个性。塞缪尔·泰勒·柯勒律治（Samuel Taylor Coleridge）在《纪念品》（*The Keepsake*，1817）写道，思念着不安的心，"明眸似花"的盛放时刻有如"希望宝石"。

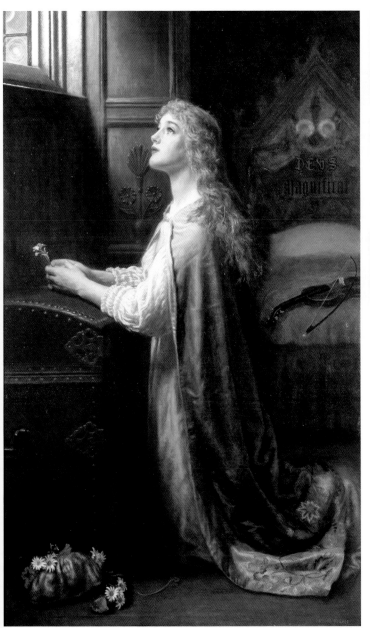

《勿忘我》，亚瑟·休斯，1901—1902 年，私人收藏
Arthur Hughes, *Forget Me Not*, 1901–1902, Private Collection

　　与勿忘我一样，亚瑟·休斯作品中的年轻女子唯有被人铭记的夙愿。当第一缕曙光透过窗棂，投射到她的卧室。她微微仰着头，思绪跟随心爱的离人飘向远方。她手中的蓝色小花诉说着低到尘埃的归属，她希望自己永远不被遗忘。脚下左侧的地面放置着一顶帽子，雏菊和野玫瑰加以装饰点缀，她遴选出一朵勿忘我握在手中。这是她为所爱男子备下的用品，如今帽子上布满了代表着新欢的鲜花，帽子的存在直白地诉说着她思念的心，以及奢望男子回心转意的纯真意念。

伴娘

在诗歌《记忆颂》（*Ode to Memory*）中，丁尼生将甜蜜的回忆比作在"音乐伴奏和浪漫撒花"中行进的迎亲队伍。作为当时最受欢迎的花卉，时髦的维多利亚时代新娘通过佩戴橙花和茉莉花环来装扮自己。这一传统有着浪漫的起源。据说，"十字军"从古代萨拉森人处借鉴到这种婚礼习俗，他们返回欧洲大陆之后继续沿用这种方式庆祝盛大的婚礼。茉莉花的芬芳代表着婚礼的祝福，橙花的蜡质白瓣令人联想到新娘的贞洁。按照伊丽莎白·沃特（Elizabeth Wirt）在《花卉词典》（*Flora's Dictionary*, 1829）中的说法，橙花的寓意极好："汝之纯洁一如汝之可爱。"橙花亦是伴娘们最心仪的佩花，她们将橙花系结于礼服之上，馥郁的细花或能引起他人目光从而注意到她们精心装扮的容颜。在婚姻高于一切的时代，橙花也象征着伴娘将获得幸福婚姻的美好愿景。

米莱斯的画作《伴娘》所表达的正是这种渴望成婚的情感。伴娘身着金色丝绸礼服，胸前系着饰有橙花的白色绸缎蝴蝶结，表明她刚从婚礼归来。回到房间独处的时刻，她松开发髻，披散着微卷

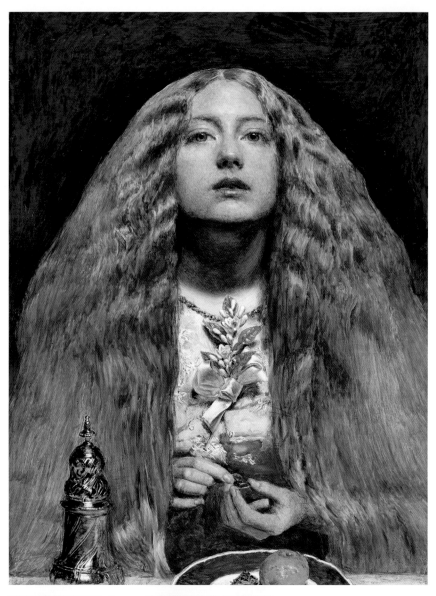

《伴娘》，约翰·埃弗里特·米莱斯，
1851 年，剑桥：费兹威廉博物馆
The Bridesmaid, John Everett
Millais, 1851, Fitzwilliam Museum,
Cambridge

的长发，开始思考自己的终生幸福。桌子上放置着一枚橙子。自古以来，橙子是新娘和生育的象征。除此之外，桌上另有一块婚礼蛋糕。根据旧时的民间传统，伴娘会用一枚戒指穿过婚礼蛋糕，并将戒指藏在枕头之下，暗含着日后找到如意郎君的希冀。

春

在北方，果树开花预示着春天的开始。春回大地阳光普照，苹果树即将绽放。苹果树，花色绚烂，花期短暂，看似少女淡淡绯色的腮红。米莱斯的《春》：苹果花正值盛放，欢欣鼓舞地宣告着春天的到来，同时也象征着矮墙边正在野餐少女们的美好年华。和苹果树上微微闪亮的花瓣一样，少女们的青春同样短暂而易逝。她们已不再是孩子，她们也不是女人，正如带有温暖色调的本白苹果花瓣一般，她们已然渐渐地意识到自己正处在转向成熟的过渡期。

少女们所穿的长外套和夹袄保护她们免受春寒的侵袭。此时此刻，温暖的春光令野花们循序绽放，她们的篮子里放满了野花，她们的鬓边簪戴着野花，在春光里采撷花朵无疑是她们此行的目的。各种野花们代表着少女的品德以及青涩的爱。紫罗兰、野樱分别象征着谦逊和深思熟虑，丁香则象征着初恋，风铃草预示着少女们的忠贞不渝。然而，摆放在矮墙右侧的镰刀却是一个不祥的征兆。即使是百花齐放的春日，收割的季节就在眼前。一如摘下不久即将枯

萎的野花一般，少女的芳华只是稍纵即逝的短暂美丽。米莱斯用画笔谱写着，关于赞叹青春和美貌之后的一曲挽歌。

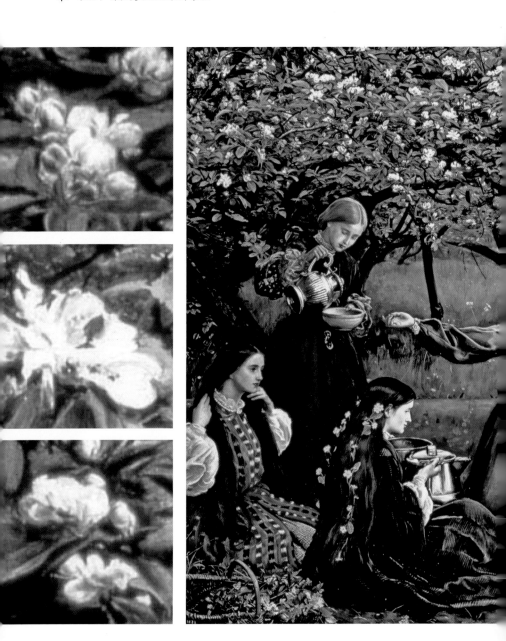

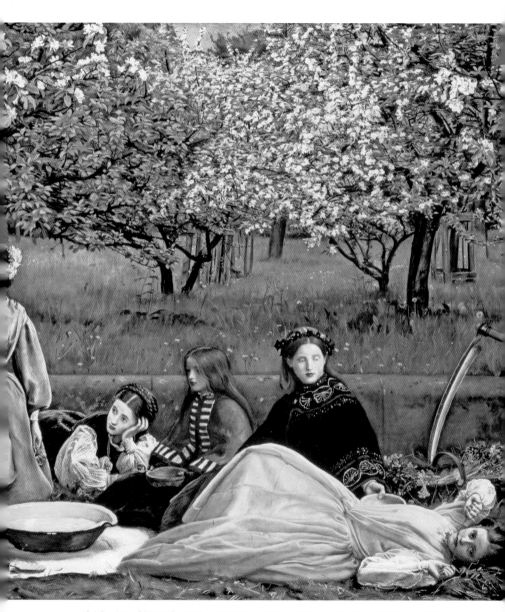

《春》，亦名《苹果花》，约翰·埃弗里特·米莱斯，1859 年，日光港：利弗夫人美术馆
Spring, or *Apple Blossoms*, John Everett Millais, 1859, Lady Lever Art Gallery, Port Sunlight

纯洁之花

白色百合，以备触碰纯洁无瑕的灵魂。

——勃朗宁夫人《奥罗拉·李》

圣母玛利亚的少女时代

 《圣母玛利亚的少女时代》是前拉斐尔派第一幅公开展出的作品。这幅画体现了罗塞蒂彻头彻尾地拥护前拉斐尔派的艺术追求。这幅画的主题是亚纳（Anna）看着玛利亚往鲜红旗帜上刺绣百合花的场景。它与乔托（Giotto）等早期意大利画家的作品有些类似。此类作品表现的都是圣母圣迹的母题。通过将圣母表现为少女，罗塞蒂实现了"表达真实观念"的目标。与许多同时代艺术家一样，罗塞蒂视圣母为女性之典范。他将圣母描述为"卓越的象征……居于最高层次上"。他邀请妹妹克里斯蒂娜（Christina）充当圣母的模特，同时让他的母亲扮演亚纳的形象。《文艺》评论家说，罗塞蒂"虽然在人生经历上他只是一个年轻人"，他却拥有"真正的精神力量"，他的艺术"倡导着崇高的目标"。

 类似于一些北方文艺复兴大师的实践活动，罗塞蒂所画的每一件物品皆有其象征意义。圣母之父若亚敬（Joachim）正在修剪葡萄藤，预示着圣餐。圣母脚下被捆起的棕榈叶子预示着基督受难。停留在棚上的鸽子则表明圣灵的存在，与此同时一朵粉色玫瑰引起

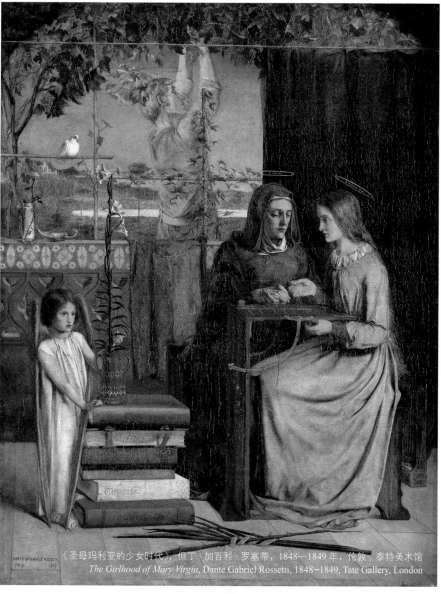

《圣母玛利亚的少女时代》，但丁·加百利·罗塞蒂，1848—1849年，伦敦·泰特美术馆
The Girlhood of Mary Virgin, Dante Gabriel Rossetti, 1848—1849, Tate Gallery, London

了观众的注意，这是圣母区别于其他女性的象征所在。在所有象征中，罗塞蒂特别关注盛放的植株高大的三花百合。特别为此画撰写的诗歌里，罗塞蒂把年轻的玛利亚形容为"天使浇灌的百合，静悄悄地伫立在上帝的身边"。此处，百合既是圣母刺绣的蓝本，亦是其性格的象征，百合代表着圣母的纯洁和纯真。

圣母领报

在诗歌《圣母玛利亚的少女时代》中，罗塞蒂虚构了大天使加百利（Gabriel）在清晨向圣母传达她在神圣计划中将要扮演的尘世角色。贯穿整个少女时期，圣母始终都在接受关于德行的教诲，她"忠诚、乐观、善心乐慈"，在清晨醒来时，她"毫无畏惧……心怀崇敬：因为丰收的时节已经到来"。这幅画表现的却是圣母惊惶不安的场景。加百利双脚燃着火焰，走进了圣母简陋的卧室。代表圣灵的鸽子从窗外飞抵。圣母蜷缩在白色的床上。加百利宣告她即将成为上帝的婢女（Ecce Ancilla Domini）。他的手中握着一支白百合，其中已经开放的两朵花代表着上帝和圣灵，另一朵正在开放的花蕾则代表尚未出生的耶稣。

在一个 5 世纪的传说中，白百合首次与圣母受孕关联起来。使徒们发现圣母打开的坟墓中布满玫瑰和百合，两者在《圣经·雅歌》（2∶1）中分别象征着美丽和纯洁："吾是沙仑（Sharon）的玫瑰，是空谷的百合。"到了 8 世纪，英国本笃会修士比德（Bede）提及关于圣母的百合，百合的白色花瓣代表着圣母的纯洁无瑕，金色的

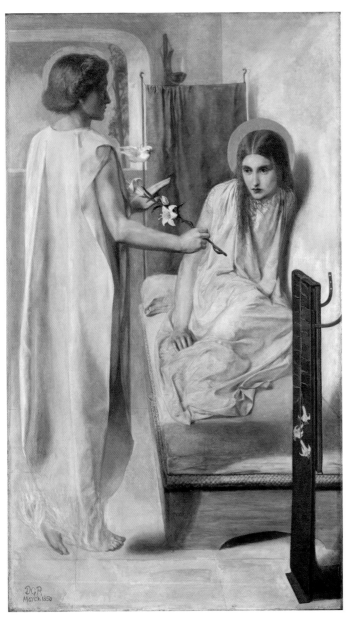

《圣母领报》，但丁·加百
利·罗塞蒂，1849—1850 年，
伦敦：泰特美术馆
Ecce Ancilla Domini, Dante
Gabriel Rossetti, 1849−1850,
Tate, London

花蕾则代表着圣母灵魂中的圣光。早期的圣母报喜图中，加百利手里握的是手杖或橄榄枝，《路加福音》并未提及这两样东西。及至15世纪末期，达·芬奇、波提切利等意大利画家都将加百利表现为手握三花百合的形象。罗塞蒂沿用了这个传统，圣母床边的刺绣旗帜预示着圣母即将完成诞下耶稣的使命。

天使报喜

　　亚瑟·休斯将这幅的《天使报喜》构思为圣母生平组画中的一幅。一年之后，他又创作了其中第二幅《耶稣诞生》(*The Nativity*)。这两幅画的大小和拱顶结构完全相同，不过《耶稣诞生》设色朴实，构图疏朗，与《天使报喜》的缥缈气质大相径庭。休斯选用淡紫色和淡金色两种绚丽的色彩，在画面上构建出了加百利抵达时的稀薄光晕。加百利停留在圣母卧室的入口。他双手置于胸前，作致敬状。巨大的翅膀包裹住双腿，意味着他的初抵。圣母放下手中紫红色纺纱活儿，从凳子上站立起来。圣母将纺锭攥在胸口，恭敬颔首，等待着加百利传达神的旨意。

　　尽管加百利还未开口，他身边的花卉所传达的信息昭然若揭。他的脚下开满百合，令人联想到《马太福音》中的一段："何必为衣裳忧虑呢。试想，野地里的百合花，如何茁壮生长起来，他既不劳作，也不纺线。"(6：28)这段话并非教唆懒惰，而是教导圣母全身心地信仰上帝。门廊下方摆放着陶罐，罐内盛放着一束紫色鸢尾。在基督教传统中，鸢尾花预示着悲剧。某个中世纪法国传奇有

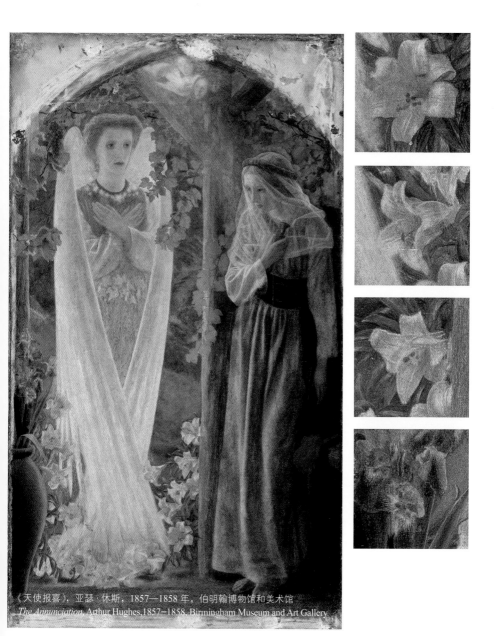

《天使报喜》，亚瑟·休斯，1857—1858 年，伯明翰博物馆和美术馆
The Annunciation, Arthur Hughes, 1857—1858, Birmingham Museum and Art Gallery

提及，耶稣受难之前，所有鸢尾花瓣皆为金色。受难前夜，为了表达永恒的哀悼，鸢尾花的花瓣一夜之间变为紫色。百合和鸢尾花相伴同时出现，预示着尽管圣母接受了她的任务，但新生的喜悦即将被不可避免的悲痛所取代。

受祝福的达莫塞拉

　　1850 年，年轻的罗塞蒂在前拉斐尔派杂志《萌芽》(*The Germ*)中发表了一首诗歌《被祝福的少女》。这首诗颂扬的是超越死亡的情感，诗中的男主人公挚爱已逝的爱侣，希望能在死后与她长相厮守。她是一个耐心的守护者，从"天堂的金色栏杆"后，探头守望着爱人的灵魂。她身上的特征——头发上的七颗星星和手中的三朵百合——代表她在天使之间拥有一席之地。她敞开的外套上附着单朵白玫瑰，这是圣母给她的褒奖。在此圣洁的场景之中，罗塞蒂注入了一种感观的暗流。少女的眼睛比平静水面更深邃。她金色的头发令人联想到成熟的玉米。她的爱人幻想着她柔软的身体"必使所倚之栏触手生温"。

　　二十多年之后，罗塞蒂用绘画再次回归同一主题。他忠实地表现女主人公：她倚靠着金色的栏。头顶上的繁星汇聚成环。她手握一株三花百合。她尘世的恋人位于画面的下半部分，他慵懒地转眸凝望着女主人公，幻想着有朝一日她能够像紧握百合一样拥抱他，百合"置于曲臂宛若沉睡"。此处罗塞蒂添加一对儿手持棕榈叶的

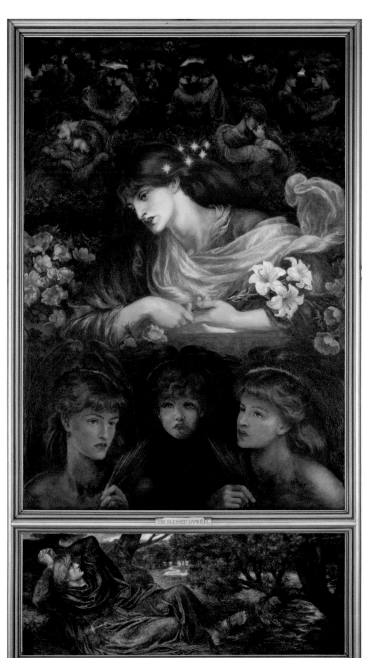

《受祝福的达莫塞拉》，但丁·加百利·罗塞蒂，1875—1878 年，马萨诸塞州，剑桥，福格艺术博物馆

The Blessed Damozel, Dante Gabriel Rossetti, 1875–1878, Fogg Art Museum, Cambridge, Mass.

天使，少女身后是成双成对的爱侣，他们永远地拥抱在一起。环绕着少女的粉色玫瑰表征着，无论天上人间，她皆为令人倾慕的对象。多年之后，罗塞蒂的姐姐克里斯蒂娜如此评论："爱赋予百合圣洁，爱滋养玫瑰熠光。"通过花卉和少女象征对应，罗塞蒂宣告了爱情是神圣、世俗两种情感的融合。

伊莱恩

　　丁尼生将《国王之歌》(*Idylls of the King*)中最为脆弱的人物伊莱恩视作纯真少女的典型:"美丽的伊莱恩,可爱的伊莱恩,阿斯托拉脱的百合少女。"(译者注:《国王之歌》取材自亚瑟王传奇故事,阿斯托拉脱 [Astolat] 是故事中的英格兰城市名。)伊莱恩美丽迷人,关爱兄弟和鳏夫父亲。在陷入爱情之前,伊莱恩一直无忧无虑地生活着,直到炽热的爱情搅动了她稚嫩的心。丁尼生在1859 年出版了亚瑟王传奇的第一部分——以《伊莱恩》为名的四首诗歌。他笔下的《亚瑟王之歌》总共 12 部,占据了这位桂冠诗人的后半生创作。《兰斯洛特和伊莱恩》(*Lacenlot and Elain*)表现了单相思的痛苦结局。在亚瑟王麾下最伟大的骑士兰斯洛特到达阿斯托拉脱之前,伊莱恩是近乎完美的女儿。她勤劳、温柔且顺从。伊莱恩误将兰斯洛特的优雅举止当作了求爱,她无可救药疯狂地爱上了他。两人年龄悬殊,兰斯洛特又痴恋着桂妮维亚(Guinevere)。兰斯洛特对伊莱恩态度暧昧,既不拒绝亦未接受。渴望爱情的伊莱恩像"奔向友人的召唤"一样奔赴死亡。她恳求哥哥置放她于船

只，胸前手持百合，以庄严高贵如女王般的仪式，驶向亚瑟王的宫殿卡美洛（Camelot），只为直面拒绝自己的兰斯洛特。

虽非前拉斐尔派的成员，苏菲·安德森却以他们的美学标准描绘这位"百合少女"的航程。伊莱恩沉睡在华丽金衾之下，她的肌肤有如僵直右手所握的圣母百合一般苍白，唯一的哀悼者是既聋又哑的老船夫。伊莱恩抵达宫殿之时，她左手中的信解释着她死亡的悲剧。亚瑟王深受触动，下旨为她修建以百合和兰斯洛特之盾装饰的墓地。作为女孩青涩纯真的象征，百合寓意着世人守护单纯之人。

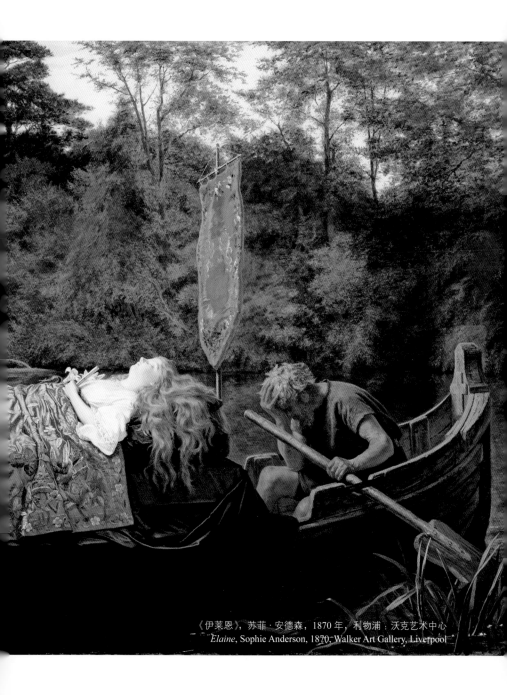

《伊莱恩》，苏菲·安德森，1870 年，利物浦：沃克艺术中心
Elaine, Sophie Anderson, 1870, Walker Art Gallery, Liverpool

花之女王

我会追逐优雅的玫瑰，它是花中的女王！

——托马斯·胡德《花》

我的爱人

美人环绕众星拱月，这件画作的女主人公位于画面中央。她正褪下祖母绿的头巾，露出瓷器般的肌肤和赤褐色的头发。她的美貌与带有异域风情的黑发侍者形成鲜明的对比，引入此画的中心主题——关于美貌和奢华的沉思。罗塞蒂从《圣经·雅歌》中汲取灵感，他在画框上镌刻"良人属我，我亦属他"。此外，画框上另有《圣经·诗篇》45章的句子："王女在宫里极其荣华，她的衣服是用金线绣的"；"她要穿锦绣的衣服，被引到王前"（13—14）。肉体华美和物质奢华的炫耀只是为了刺激感官。新娘包裹在刺绣精致的长袍中，其实，模特身上覆盖的只是一件反穿和服。所有女子环佩珠宝：她们的头发、脖颈和手腕佩戴着金饰、耀眼的红宝石、夺目的黑珍珠。画面近景有一位黝黑皮肤的瘦弱幼童，手捧着盛有柔粉、鹅黄玫瑰的金杯，令人联想到《圣经·雅歌》中所赞誉的"沙伦玫瑰"。

当时的花卉词汇表列出了不同种类玫瑰的含义。大马士革玫瑰代表着女性的容光焕发。蔷薇则代表着女性的优雅。西洋玫瑰花蕾

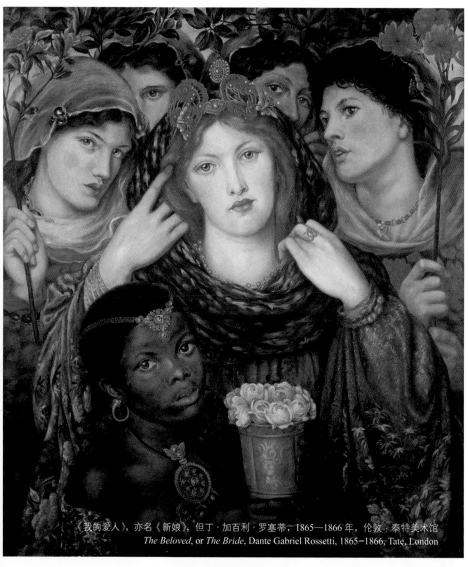

《我的爱人》，亦名《新娘》，但丁·加百利·罗塞蒂，1865—1866 年，伦敦·泰特美术馆
The Beloved, or *The Bride*, Dante Gabriel Rossetti, 1865–1866, Tate, London

茂盛，被视为爱情的信使，幼童手捧金杯的图式蕴含同样意义。除了侍者手握的波斯百合之外，诸如此类盛放的玫瑰是适婚女子的象征，同样歌颂了伴随婚姻而来的感官之乐。

弹竖琴的女人

　　19 世纪 60 年代初，罗塞蒂的艺术源泉从朴实无华的意大利早期艺术转向 16 世纪威尼斯绘画大师的恢宏之作。受到提香、丁托列托（Tintoretto）、委罗内塞（Veronese）等人的影响，罗塞蒂创作出后人所熟知的"威尼斯风格"绘画作品，美丽女子的半身像处于近景封闭空间，周遭环绕着奇珍异宝。此类作品的题名揭示出其内在主题是感官愉悦。罗塞蒂的新技法包括丰富的设色，以及对光线的巧妙运用；画中的奇珍并无任何象征含义，它们的存在只是为了烘托美人的盛世容颜。罗塞蒂绘制"威尼斯"系列时，使用了不同的模特，他将多个模特的特征融合成独一无二的理想形象。其中，他最钟爱的亚历克萨·维尔汀（Alexa Wilding）拥有平静的神情和精致的五官，与画面中华丽的织物、璀璨的宝石以及众多花卉相得益彰。

　　《弹竖琴的女子》的名字源于画面中女子怀抱竖琴的玫瑰与忍冬华环。按照传统释义，忍冬与情感上的依恋有关，此处罗塞蒂将依恋等同于爱慕，并视作异性之间相互吸引的象征，盛开的粉色玫

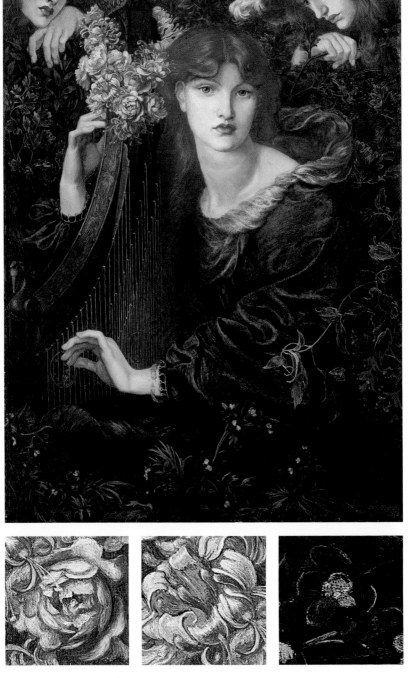

《弹竖琴的女人》（又译《花环》），但丁·加百利·罗塞蒂，1871—1874 年，伦敦·市政厅艺廊
La Ghirlandata, Dante Gabriel Rossetti, 1871–1874, Guildhall Art Gallery, London

瑰也在强化这层意思。维尔汀的墨绿丝绒长裙和背景中郁郁葱葱的树林蔓延成片，寓意着她的美貌是自然的馈赠。前景中的蓝色小花却是一个不祥的征兆，带有毒性的紫花乌头预示着危险敌人的到来。罗塞蒂的弟弟威廉事后更正，对乌头的描绘有误。虽然罗塞蒂喜欢在作品中描绘具有象征意义的花卉，不过"他并非专业的植物学家"。威廉强调，罗塞蒂想画的其实是飞燕草，一种象征着轻浮和放纵的植物。

玫瑰叶

在 28 首十四行诗组成的组诗《生命殿堂》（*The House of Life*）中，罗塞蒂将爱人的美丽比作"天赋"。她的"旷世容颜"是"缠绕的谜团"，唯有历代大师的绘画和诗歌能表现其深邃的特质。她是真实的缪斯，她的存在滋养了他的艺术，她"投射在墙上的影子"亦能呈现爱情的魔力。诗的创作原型是简·莫里斯（Jane Morris），她是罗塞蒂下半生创作生涯中的缪斯。罗塞蒂时常强调，他是第一个发现简不同寻常之美的伯乐。从 1865 年直到他离世，莫里斯的情影始终徘徊在罗塞蒂的脑海中。在罗塞蒂眼里，她的沉静、端庄和鲜明五官都完美符合神话、文学中悲情女子的形象。罗塞蒂表现潘多拉、普洛塞耳庇娜等悲剧女子，皆以简为其创作蓝本。随后从 1865 年到 1870 年，罗塞蒂决心以这位缪斯的形象创作真正写实的作品。1870 年他在写给简的信中表明心迹："让全世界永远记住你的模样。"

罗塞蒂这幅素描《玫瑰叶》捕捉的是简回眸凝视的瞬间。她衣着简朴，天然去雕饰，引导观者的注意力聚焦在她美丽的容颜。

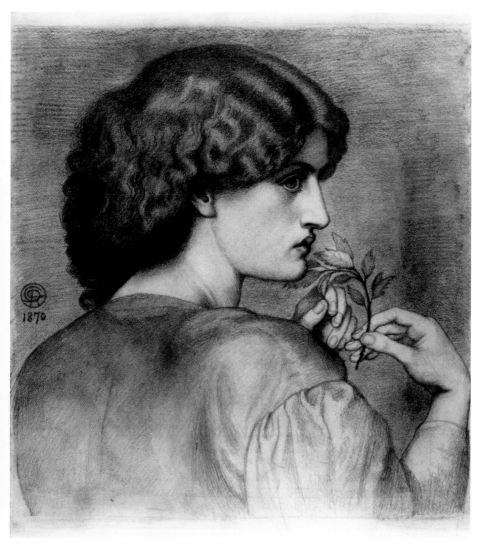

《玫瑰叶》，但丁·加百利·罗塞蒂，1870 年，渥太华：加拿大国家美术馆
The Roseleaf, Dante Gabriel Rossetti, 1870, National Gallery of Canada, Ottawa

她手拈一株无花无刺的玫瑰，代表着守护的尊严，传达着"永不低头"的意味。雪莱诗歌《轻柔的低语远去》（*Music, When Soft Voices Die*，1824）将玫瑰叶和记忆关联起来，玫瑰叶一如远方爱人的思念。通过罗塞蒂细心捕捉，简的美貌得以永存，并成为引导他的艺术源泉。

玫瑰凉亭

1884 年，伯恩－琼斯向友人莱顿·沃伦夫人（Leighton Warren）提出一个奇怪要求，希望沃伦夫人给他邮寄一株野蔷薇，信中写道："纠缠不清的老国王，缠结得如手腕一样密实，上面长着可怕的尖刺。"十几年来，伯恩－琼斯一直痴迷于野蔷薇的传说，这个传说其实是睡美人故事的法国版本。传说中，整个宫殿的人因咒语沉睡了一百年，一个年轻的骑士偶然误入这座长满野蔷薇的城堡。出于好奇，他穿越蔷薇刺丛，发现了沉睡的公主；当他牵起公主的手，整个沉睡的宫殿就被唤醒了。夏尔·佩罗（Charles Perrault）把故事的某个版本引入到他的著作《鹅妈妈的故事》（*Stories or Tales of Times Past*，1697）中。丁尼生也在诗歌《白日梦》（*The Daydream*，1842）中阐释过这个故事。

伯恩－琼斯用它做过瓷砖的设计（1864 年），又创作过三幅小画（1871—1890）。之后，伯恩－琼斯就此主题进行大尺幅系列创作，所描绘的场景有骑士进入森林、沉睡议阁的国王大臣，沉睡花园的女仆、卧床沉睡的公主。每幅画上都有野蔷薇蜿蜒缠绕的茎

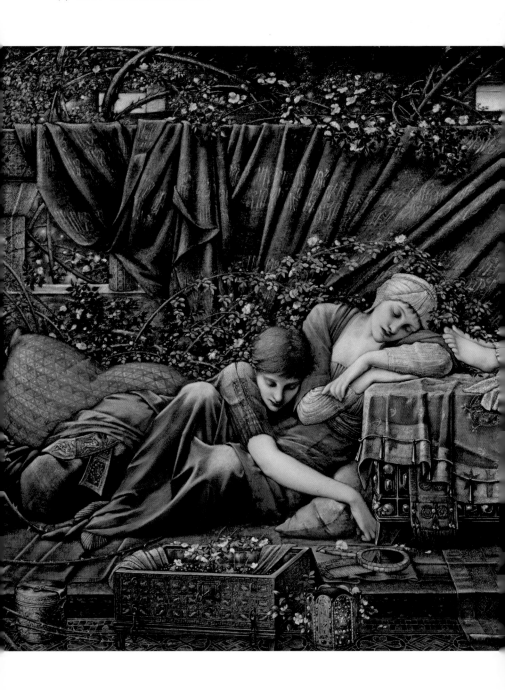

《野蔷薇公主》系列之《玫瑰凉亭》，爱德华·伯恩－琼斯，1884—1885 年，牛津郡·巴斯科公园，法林顿收藏
The Rose Bower from *The Briar Rose Series*, Edward Burne-Jones, 1884−1885, Faringdon Collection Trust, Buscot Park,
Oxfordshire

条，蔓延开来的茎条引导着观者和骑士进入公主的香闺。野蔷薇细刺丛生，花朵娇嫩，代表着爱情中的牺牲。在传统象征意义中，野蔷薇传达的信息是："我想治愈你。"伯恩－琼斯的组画并未描绘骑士收获爱情的场景。他在自存的一组名为《花之书》（*The Flower Book*，1882—1898）的素描册中描绘了其他方面的不同场景。花卉的名字引起了伯恩－琼斯的兴趣，他制成图表并呈现了极富想象力的图像。《花之书》之《醒来吧，亲爱的！》（*Wake, Dearest*!）描绘了野蔷薇缠绕床榻上的公主的手被骑士牵起的场景。

玫瑰之心

纪尧姆·德·洛里（Guillaume de Loris）于 13 世纪书写了第一版的《玫瑰传奇》（*Romant de la Rose*）。14 世纪乔叟用伦敦方言翻译了长篇叙事诗《玫瑰传奇》（*Romaunt of the Rose*）。出于对乔叟的尊敬，伯恩－琼斯和莫里斯在多处室内装潢项目和地毯设计中采用了这首长诗的主题——探寻完美的爱情。在梦境之中，诗人遇到爱之神。后者引领着他穿梭于各种花园，其间他们遇到了人格化的善与恶。在水仙花园中，喷水池平静水面的倒影吸引了诗人的目光。这是玫瑰花蕾的倒影，从此以后，玫瑰之心就成为了诗人脑海中挥之不去的形象。爱情引领着他经历迷恋的各个阶段，并依次与嫉妒、危险、羞耻、虚伪等人格化形象相遇。诗人在懒惰之园中和玫瑰重聚，他在这里停下了脚步。

伯恩－琼斯描绘了诗人走进封闭花园的场景。墙外盛开着几株"花的使者"鸢尾，诗人迟疑地站立着，爱神手持权杖，攥着诗人的手把他引向花园深处，一位身穿翡绿长裙的美貌女子端坐着，她便是盛放的玫瑰之心。爱神脚下鸢尾茁壮，它代表着探寻的终

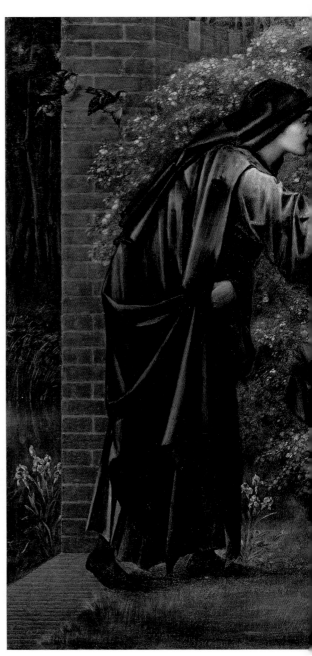

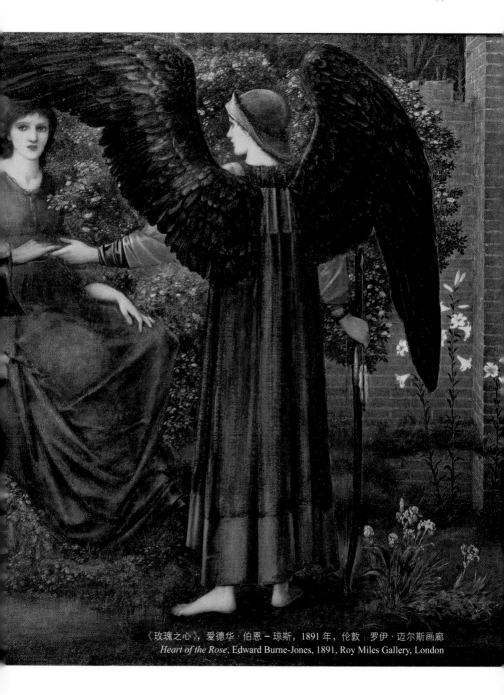

《玫瑰之心》，爱德华·伯恩－琼斯，1891 年，伦敦：罗伊·迈尔斯画廊
Heart of the Rose, Edward Burne-Jones, 1891, Roy Miles Gallery, London

局。玫瑰丛的后方院墙处伫立着圣母百合，它代表着纯洁和圆满的爱情。虽然伯恩－琼斯笔下的诗人略显犹豫，附上莫里斯所撰写的配诗为证。诗的末句："（诗人）折下花枝，摘下玫瑰，那是爱神与他如此深情的选择。"

玫瑰之魂

在沃特豪斯的创作生涯中，他往往将美丽女子与玫瑰、野花关联在一起。作为对罗塞蒂"威尼斯风格"作品的呼应，他的晚年创作回归至美丽女子的主题，所绘皆为身着华服女子的半身像。与擅用奇珍物品的罗塞蒂相比，沃特豪斯则更喜欢用花卉衬托美人。《花开堪折直须折》（*Gather Ye Rosebuds While Ye May*）和《虚荣》（*Vanity*）诸如此类题名虽会引发诸多联想，但作品本身并不具备叙事性，所强调仅仅是女性容颜的易逝，以花苞的萌动和盛放来借喻女性青春的短暂。

在《玫瑰之魂》中，一个浓密红发、珍珠绾髻的美丽女子倚靠院墙，手捧一朵盛开的玫瑰轻嗅着。她的动作充满悲伤，左手撑靠着墙，身子微倾，竭尽全力地嗅着玫瑰的香气。她神情凝重，脸色醺红，仿佛玫瑰的香气让她重温甜蜜和苦涩的回忆。在诗歌《莫德》（*Maud*，1855）中，丁尼生讲述一位男子的沉思，他深爱着宿敌之女。他独坐在玫瑰园中，思念着"少女蓓蕾园中的玫瑰女王"。他花前独语，感慨失去的良机："忍冬气味飘荡，玫瑰香气也飘散

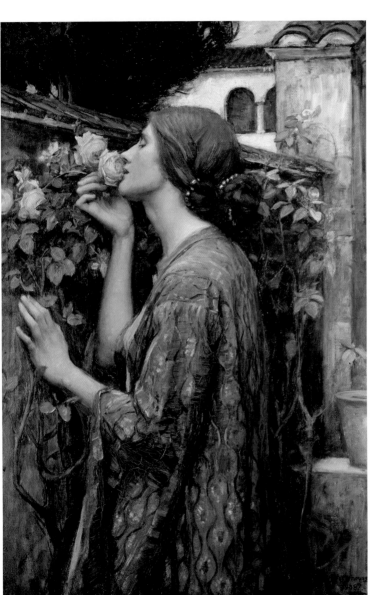

《玫瑰之魂》，约翰·威廉姆·沃特豪斯，1908年，私人收藏：朱利安·哈特诺尔
The Soul of the Rose, John William Waterhouse, 1908, Private Collection, Julian Hartnoll

了。"在无可回避的情况下，他对着玫瑰起誓，并坚信"玫瑰的灵魂已融入我的血液，永驻我心。"沃特豪斯所选的题名唤起怀念的共情。香氛激发情感，唤醒回忆，亦是忠告——爱情一如转瞬即逝的玫瑰花期一般的短暂。

夺命之花

爱情的玫瑰布满细刺。

——雪莱《爱情玫瑰》

沃提考迪亚的维纳斯

　　此画名唤《善变的心》，又译作《沃提考迪亚的维纳斯》，表现了爱情女神维纳斯拥有改变意念的神力。据古罗马溯源，维纳斯的神力施于放荡之女，就能使其重返贞洁。罗塞蒂笔下的爱情女神叛逆挑衅，周身布满了盛开的玫瑰和芬芳的忍冬，此画传递着非同寻常的意义。维纳斯左手握着"不和的金苹果"，这是帕里斯（Paris）送给她的礼物，用以赞誉她无与伦比的美丽。（译者注：出自荷马史诗《伊利亚特》。）她用丘比特之箭（代表爱情的苦涩与甜蜜）指向自己的胸口。环绕在其周围的蝴蝶象征着变化无常的感情。一只蓝鸫在她头顶煽动着翅膀。在远古传说中，这种鸟的生命只有一天，它的出现预示着噩运的降临，寓意着生命和爱情都是短暂易逝的东西。它的象征图像与罗塞蒂所刻意描绘的美貌形成对比反差，警示着世人，那些隐藏在美貌之后的危险。

　　罗塞蒂笔下盛开的玫瑰作为传统象征，代表着维纳斯至高无上的美。他的好友约翰·英格拉姆所撰写的花卉词义表中，忍冬的花语是慷慨的爱。然而在法语花卉书籍中，忍冬意味着爱的纽带。对

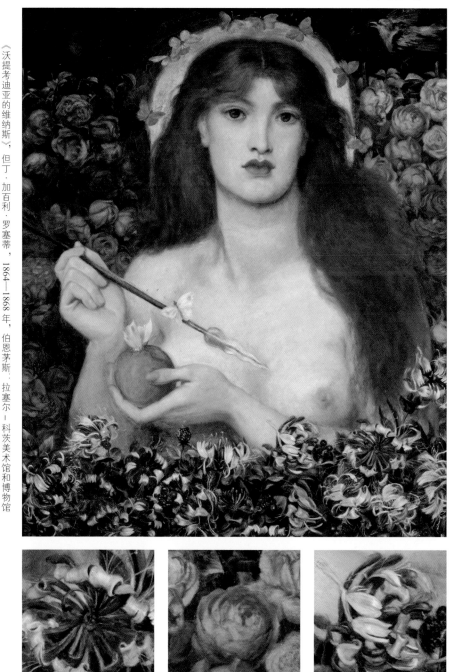

《沃提考迪亚的维纳斯》，但丁·加百利·罗塞蒂，1864—1868 年，伯恩茅斯·拉塞尔－科茨美术馆和博物馆

Venus Verticordia, Dante Gabriel Rossetti, 1864–1868, Russell-Cotes Art Gallery and Museum, Bournemouth

罗塞蒂来说，蜜蜂被盛开的忍冬花所吸引的状况，暗示着性的吸引力。在他的诗歌《忍冬》（*The Honeysuckle*，1853）中，叙述者穿越多刺藩篱，不顾衣服、皮肤被扎破的危险，采撷一丛饱经风雨的忍冬，在他看来忍冬"甜蜜而迷人"，而古板的拉斯金先生则对忍冬的描绘深感不悦，他声称这些"粗鄙的"忍冬拥有"巨大力量"。不过，画中的女神征服了弗雷德里克·斯蒂芬斯，评论家认为，此画揭示了维纳斯"永不屈服"的真实形象。

薇薇安

 1857 年，丁尼生为六位朋友印制《国王之歌》(*Idylls of the King*) 的前两首。这两首诗的标题是《真实与虚伪》，讲述的是伊尼德 (Enid) 和怡妙 (Nimüe) 的故事。前者是卡美洛最为忠贞的女人，后者则是"最狡猾的坏女人"。读完第二首诗之后，伯恩－琼斯抑制不住内心的冲动，向丁尼生请求为怡妙换个名字。丁尼生迁就了年轻画家，在出版《国王之歌》的第一卷时，他把怡妙的名字换成了薇薇安。从出生之日起，薇薇安就憎恨着亚瑟王；她的父亲死于与亚瑟王的战斗之中，与此同时，她的母亲死于难产。长大成人后，薇薇安惊人的美貌隐藏了堕落天性。初涉桂妮维亚的交际圈，薇薇安勾引了梅林 (Merlin, 魔法师和预言家，是亚瑟王的忠实助手)。梅林拜倒在薇薇安的石榴裙下，并传授她魔法。其后薇薇安用梅林所教的魔法困住了他。心如蛇蝎的薇薇安通过囚禁亚瑟王麾下的魔法师，引发了导致王国覆灭的第一场灾难。

 弗雷德里克·桑蒂斯将薇薇安描绘成一个傲慢的美人。批评家艾斯特·伍德 (Esther Wood) 评论道："虽然她拥有高贵和刻意的

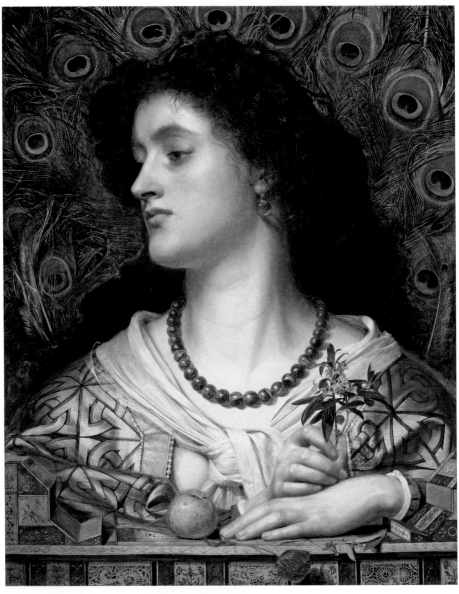

《薇薇安》，弗雷德里克·桑蒂斯，1863 年，曼彻斯特市立画廊
Vivien, Frederick Sandys, 1863, Manchester City Gallery

美"，不过桑蒂斯笔下的薇薇安却隐藏着"冷酷与无情"。画中的装饰物佐证了伍德的观点。薇薇安背后的精致孔雀翎毛屏风代表着豪奢之罪。薇薇安饱满胸前的苹果则代表着人类的堕落。她的手里握着一株枯死的玫瑰，那是爱情在她心底死去的象征。与玫瑰匹配的是一株月桂。传统象征意义上，月桂有风骚的意味，并且月桂整株有毒（此点广为人知），可谓红颜祸水的贴切象征。

宽恕之树

　　色雷斯（Thrace）的公主菲利斯（Phyllis）爱上了雅典国王忒修斯（Theseus）的儿子德摩福翁（Demophön）。从特洛伊战争归来，德摩福翁路过色雷斯时遇到了菲利斯，他向菲利斯承诺，在雅典短暂逗留之后即返。在之后的几个月内，德摩福翁杳无音信，菲利斯为此结束了自己的生命。为了纪念菲利斯，雅典娜将菲利斯变作一棵枯萎的杏树。德摩福翁最终辗转回到色雷斯，看到这棵树时，他张开臂膀，一如紧紧地拥抱着他的爱人。杏树在他温柔触碰下绽放出久违的花朵，仿佛是菲利斯原谅了德摩福翁。1870年，伯恩－琼斯首次用水彩画《菲利斯和德摩福翁》（*Phyllis and Demophoon*）表现了这一主题。他的灵感源泉是奥维德（Ovid）的《古代名媛》（*Heroides*），并在画面左侧加注一句拉丁铭文："告诉我，除了盲目去爱之外，我都干了什么。"这幅画引发了一场风波。评论家反感将女性视为"主动求爱"的角色，菲利斯的裸体则冒犯了赞助人。此外，伯恩－琼斯还与雕塑家玛丽·赞芭格（Mary Zambaco）有一段错综复杂的情感纠葛，后者正是画中菲利斯的原

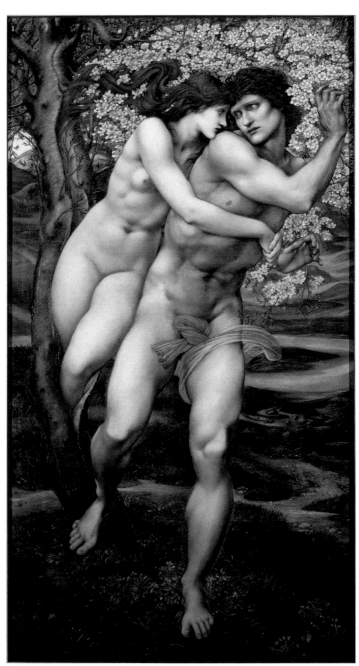

《宽恕之树》爱德华·伯
恩－琼斯，1881—1882
年，日光港：利弗夫人
美术馆
The Tree of Forgiveness,
Edward Burne-Jones,
1881–1882, Lady Lever
Art Gallery, Port Sunlight

型。据传，画上文字亦是画家内心真实写照。在被要求修改这幅作品之后，伯恩－琼斯退出水彩画家协会，并将这幅画从展览上撤走。

十年之后，他绘制了《宽恕之树》，并于 1882 年在格罗夫纳画廊（Grosvenor Gallery）展出这幅作品。尽管大部分评论家认为这幅画的主题"不自然"，可画家对花卉的处理却饱受好评。除了象征希望的杏花之外，伯恩－琼斯还在德摩福翁脚下绘制了蓝色的长春花。在意大利语中，长春花被称作"死亡之花"（fiore de morte）。自古以来，粉色和白色的长春花被视作春药。不过，在中世纪的英格兰，人们除了用深蓝色的长春花来装饰孩子的棺材，还将其编成花环，戴在死囚的头上。

海拉斯与水仙女

欧洲本地莲——白睡莲（Nymphaea alba）的花色洁白、花瓣蜡质，花萼底部泛着粉红。宽大、易浮的叶蔓有着丝滑绿漾的表面，背面则带有绯红色调。睡莲（Nymphaea）的名称与古希腊神话中的女性精灵联系在一起。作为神祇中地位稍低的小群体，水仙女们生活在森林、山川和河流之中。容貌姣好的水仙女是高等女神的侍者，遵照女神的旨意行事。在一场关于牛的战役中赫拉克勒斯杀死了德吕奥佩斯（Dryopes）国王提奥达马斯（Theiodamas），自此之后，国王的儿子海拉斯，成为了他的随侍。赫拉克勒斯十分照顾海拉斯，他们与伊阿宋（Jason）等人乘船寻访金羊毛。在西奥斯（Cios）岛歇脚时，海拉斯前往池塘寻找水源解渴。水仙女们迷上海拉斯，请求他留下陪伴。在海拉斯拒绝之后，水仙女们把他拖曳着沉进湖底。听到海拉斯的呼救，赫拉克勒斯四处寻找海拉斯，最终一无所获，痛失年轻的同伴。缺少了两人的阿尔戈号（Argo）继续前行。

沃特豪斯画中勾引海拉斯的水仙女们是拟人化的睡莲。她们雪

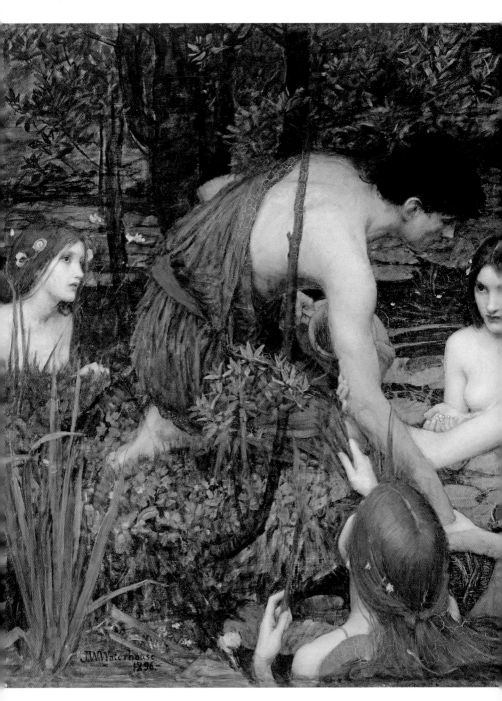

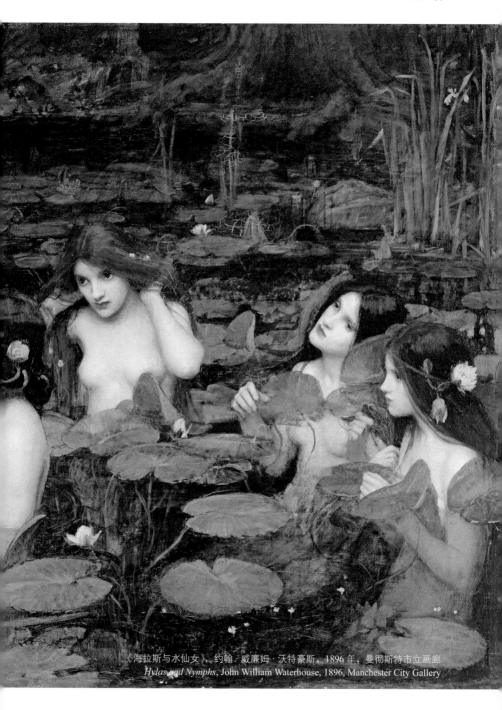

《海拉斯与水仙女》，约翰·威廉姆·沃特豪斯，1896 年，曼彻斯特市立画廊
Hylas and Nymphs, John William Waterhouse, 1896, Manchester City Gallery

白的肌肤泛着诱人的红晕，红褐色的长发飘荡在水中。她们像睡莲一样在漆黑的水面中崭露着头。根据基督教义传统，睡莲代表着不可玷污的纯洁，到了 19 世纪晚期，孕育睡莲的淤塘却成为了丑恶的象征。与塞壬、美人鱼一样，水仙女们也喜欢引诱、俘获男子，她们代表可怖的女人。在看似纯真的美丽外表之下，隐藏着她们俘虏男性的无穷欲望。

贝娅塔·贝娅特丽丝

1862 年 2 月，伊丽莎白·西德尔（Elizabeth Siddal）因过量服食鸦片酊而过世，此时距离她嫁给罗塞蒂才不满两年。在此前长达十多年的时间，她一直是罗塞蒂的缪斯和未婚妻。结婚一年之后，西德尔诞下死婴。这场悲剧让原本忧郁的她陷入了抑郁，并加剧了她长久以来对鸦片酊（当时的人们通常用它来止痛和治疗失眠）的依赖。在她去世前的一年里，朋友们经常提到她焦虑的举止。西德尔之死不仅让罗塞蒂悲痛不已，并让他充满了负罪感。在她的葬礼上，罗塞蒂将自己诗集的唯一手稿放进了她的棺材，并忏悔道："丽兹生病的时候，我整天在写这些诗……是结束的时候了。"在西德尔生前，罗塞蒂曾为她画过一些简略的素描。来年之初，罗塞蒂开始根据这些素描稿创作这一悼亡之作。《贝娅塔·贝娅特丽丝》将西德尔投射到但丁的情诗《新生》（La Vita Nuova）之中，将她视作可望而不可得的完美爱侣。（译者注：罗塞蒂在其父亲的影响下崇拜意大利诗人但丁，并给自己取用了"但丁"这个教名。但丁的《新生》记录了诗人对初恋情人贝娅塔·贝娅特丽丝没有回报的爱，

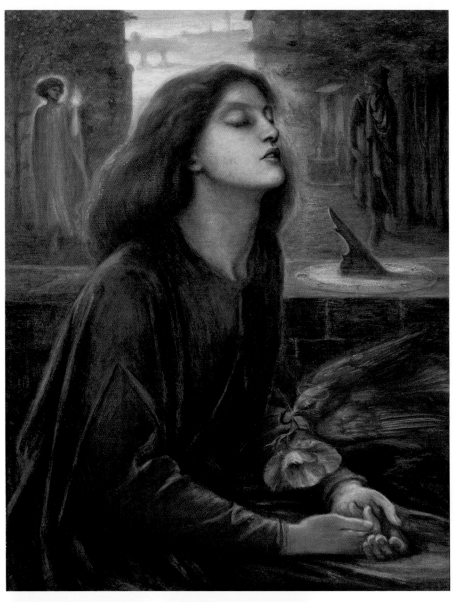

《贝娅塔·贝娅特丽丝》，但丁·加
百利·罗塞蒂，约 1864—1870 年，
威尔明顿：特拉华州艺术博物馆
Beata Beatrix, Dante Gabriel
Rossetti, c. 1864−1870, Delaware
Art Museum, Wilmington

以及对贝娅特丽丝早逝后的悲悼。）

　　罗塞蒂在一封信里阐述了这幅画，他所描绘的是贝娅特丽丝"精神升华"的状态。但丁站在远处，无助地望着贝娅特丽丝，后者则目睹了自己的死亡。与此同时，爱神正在向但丁招手。作为罗塞蒂形容"死亡的使者"，一只红色的鸽子衔着一朵白色的罂粟花投入贝娅特丽丝张开的双手之中。长久以来，罂粟花一直是睡眠和遗忘的象征，亦是鸦片的主要原料。在《农事诗》（*Georgics*）中，维吉尔（Virgil）提到，罂粟花能够抚慰阴间的灵魂，而在《神曲》（*Divina Commedia*）中，多亏了维吉尔的引领，但丁才穿越炼狱，抵达天堂，与贝娅特丽丝相遇。对罗塞蒂来说，罂粟花既有传统的象征意义，亦与其个人经历密切关联。西德尔虽死犹生，永远地留在罗塞蒂的心中。1872 年，罗塞蒂出版了从西德尔的墓中取出的诗集，并饱受批评和质疑，为此他曾试图吞服鸦片酊自杀。

夜晚与星辰

　　在古典神话中，罂粟花被用在多位神祇的象征意义。睡梦之神摩尔莆神（Morpheus）和睡眠之神修普诺斯（Hypnos）用罂粟种子的汁液来催眠人类。丰收女神克瑞斯（Ceres）在荒芜的冬月佩戴罂粟花，用以怀念她垂死的女儿珀尔塞福涅（Persephone），作为冥王哈迪斯（Hades）的新娘，珀尔塞福涅一年有六个月滞留地府。作为睡眠和无知觉的标志，罂粟花弱化了死亡的恐惧。维多利亚时代的婴儿死亡率居高，当父母遭遇丧儿之痛时，象征着安详睡眠的罂粟花抚慰了他们的痛楚。

　　人们无可奈何地将死亡等同于睡眠，这为爱德华·罗伯特·休斯带来了灵感。他在画中将夜晚表现为怀抱婴儿的温柔女王。此画另有冗长名字——《夜晚、星辰与安眠》，它将绘画本身与一首诗歌《玛格丽特姐姐》（Margaritae Sorori）联系起来。这首诗由（William Ernest Henley）创作于 1876 年。休斯的夜晚女王穿着一件午夜蓝的宽大外套，灰黑色的巨大翅膀令其翱翔在夜空。她的身后尾随着一群天使，他们在天空中播撒着闪烁的星星，天使们在

夜晚的身边喧哗吵闹，试图去触摸夜晚怀里的婴儿。夜晚手指触唇，示意安静。她的举止表现着养育和保护婴儿的母性。在诗歌《植物之爱》（*The Loves of the Plants*，1796）中，伊拉斯谟斯·达尔文（Erasmus Darwin）描述罂粟的学名为 Papaver，并提及罂粟拥有"愠怒的冷漠"，令人在"迷醉梦境中"入迷。罂粟的属名源自拉丁文 pappa，也就是将罂粟的白色汁液等同于乳汁。夜晚用致命的乳汁将怀里的婴儿带入永恒的长眠。

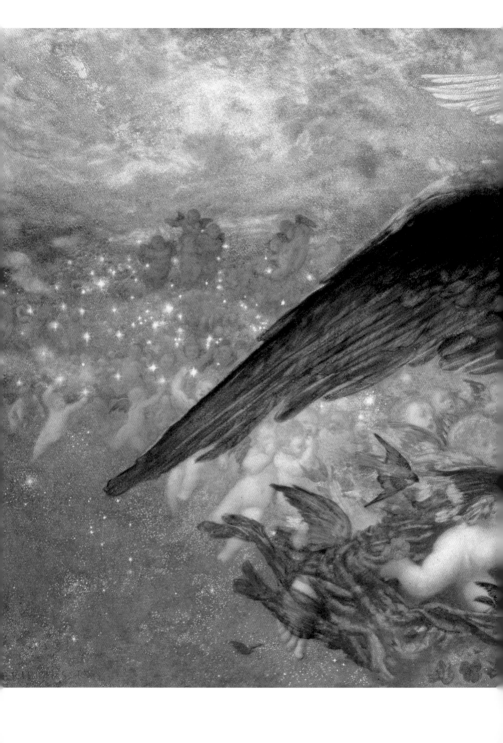

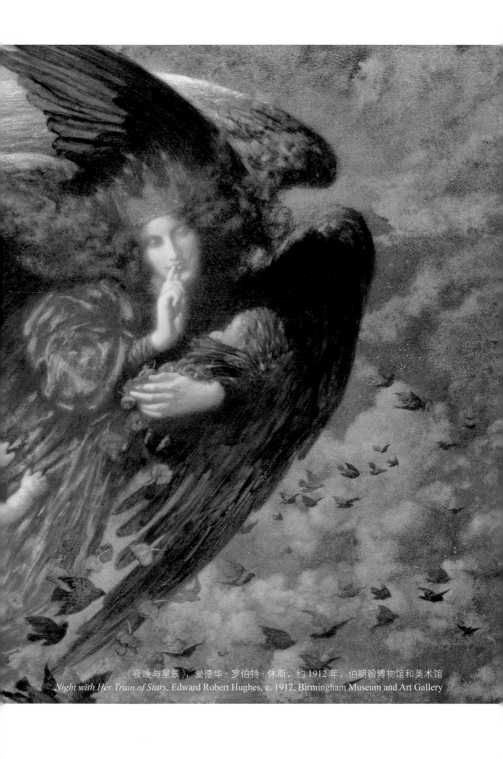

《夜晚与星辰》，爱德华·罗伯特·休斯，约 1912 年，伯明翰博物馆和美术馆
Night with Her Train of Stars, Edward Robert Hughes, c. 1912, Birmingham Museum and Art Gallery

摩登之花

这样的花朵永远不在阳光下开放。

——克里斯蒂娜·罗塞蒂

克吕提厄

　　在古希腊神话中，天芥纪念了水仙女克吕提厄的悲惨死亡。她迷恋着太阳神赫利俄斯（Helios），太阳神对她毫无感觉。奥维德在诗歌《变形记》（*Metamorphosis*）中讲述了她的故事。在奥维德笔下，俘获克吕提厄芳心的是阿波罗，不过阿波罗却爱着别人。克吕提厄妒火中烧，向情敌琉科托厄（Leucothoe）的父亲告发她。琉科托厄的父亲对女儿与阿波罗之间的关系十分不满，他下令活埋了琉科托厄。在琉科托厄死后，阿波罗对克吕提厄无比鄙夷，这让克吕提厄陷入无尽的痛苦。她拒绝进食，拒绝睡眠，岿然不动，每天望着阿波罗驾着太阳车经过天空。阿波罗最终对她产生怜悯之情，让她化作了一株天芥，之后的每一天，她弯曲的茎秆和鲜艳的花朵跟随着太阳的轨迹东西往复。

　　故事流传百年，克吕提厄的复仇之举渐渐消逝。与此同时，向日葵取代了天芥，成为顺从之爱的代表。沃茨的雕塑表现了克吕提厄悲剧中怜悯悱恻的瞬间，克吕提厄正在变成向日葵，她对太阳神的情感化成对太阳的日日追随。这尊半身像表现了克吕提厄对太

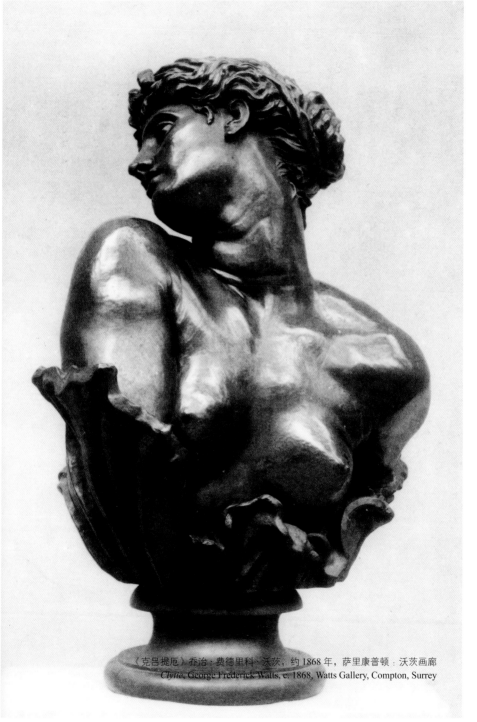

《克吕提厄》乔治·费德里科·沃茨，约 1868 年，萨里康普顿·沃茨画廊
Clytie, George Frederick Watts, c. 1868, Watts Gallery, Compton, Surrey

阳神永恒的迷恋，神情痛苦，扭曲着肩膀和脖子，竭尽全力地努力敬奉一个永远得不到的男人。向日葵既代表真实的忠诚，也代表了完全的臣服。正如托马斯·摩尔（Thomas Moore）在隽永的诗歌《相信我，即使你所有可人的青春魅力都已飞逝》（*Believe Me, If All Those Endearing Young Charms*）中的赞喻："是的，一向真诚爱你的心始终守候，诚挚地爱到生命的尽头：如太阳初升时，向日葵追随太阳的笑脸，待到日落黄昏，仍会舒展同样的容颜。"

亚瑟王和兰斯洛特爵士

在一个早期版本的散文传奇中，威廉·莫里斯讲述了在 12 世纪修道院花园中盛放的向日葵。《无名教堂的故事》（*The Story of the Unknown Church*，1856）的讲述者是一位石匠，一场大火摧毁了修道院的古老祭坛，他受雇修复工作，并对残破的庭院产生兴趣。庭院中有圆拱形的回廊和恢弘的大理石喷泉。在温暖的秋天，虽疏于打理，花园却姹紫嫣红。除了向日葵之外，生长着玫瑰和西番莲，它们分别象征着圣母的独特和耶稣的牺牲。莫里斯或许没有意识到 12 世纪的欧洲花园里没有向日葵，又或许是因为向日葵的象征意义和独特外形而有意为之。在基督教义传统中，向日葵能够促使虔诚的信徒遵从教诲。莫里斯对中世纪历史兴趣浓厚，他可能见过中世纪晚期的象征图谱，它们使用图像表达基督教义箴言。他把植株高大、花瓣环绕着暗色圆盘的向日葵视作玻璃花窗的天然纹章。在为约克郡哈登农庄的沃尔特·邓洛普（Walter Dunlop）宅邸绘制彩绘玻璃时，他将向日葵用作了亚瑟王的专属标记。

莫里斯在创作诗歌和绘画时，灵感源于自然。他工作室的窗

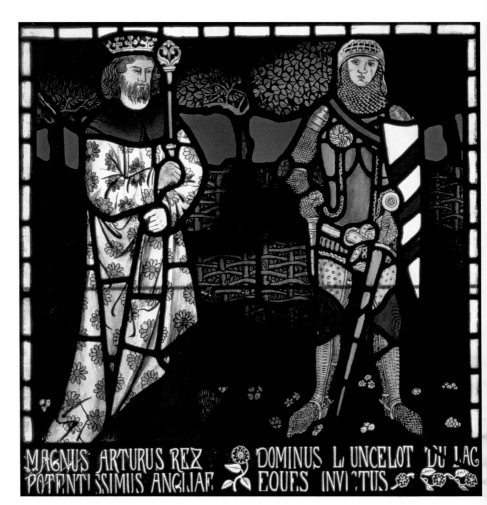

《亚瑟王和兰斯洛特爵士》，威廉·莫里斯，1862 年，布拉德福德美术馆
King Arthur and Sir Lancelot, William Morris, 1862, Bradford Art Gallery

户对着花园，他不喜欢杂交向日葵，钟爱常见品种。他认为，那些
颜色奇怪的双头向日葵"粗鄙无趣"。在 1877 年的向日葵墙纸设计
中，莫里斯所用的是他眼中最纯粹的花卉形式，"它有着轮廓分明
的黄色花瓣和别致的深色花蕊"。莫里斯眼中的向日葵与宗教上的
象征意义毫无关联。

圣弗丽德丝维德传说的场景

在 12 世纪的传说中，牛津撒克逊国王迪丹（Didan of Oxford）的女儿弗丽德丝维德（Frideswide）发愿永葆贞洁，并在修道院中以冥想度日。莱斯特国王阿尔格（Algar）试图逼迫她与之联姻。她从修道院中逃跑，为避追兵而躲入猪圈。神迹示人，阿尔格眼盲。在阿尔格放弃对弗丽德丝维德的追求之后，他的眼睛重见光明。在牛津基督教堂的拉丁礼拜堂中，伯恩－琼斯用八幅窗绘叙述了弗丽德丝维德的生平。本篇对应的插图所表现的是第五幅窗绘，伯恩－琼斯加入极富想象力的细节。他在弗丽德丝维德为了避难而藏身于猪圈的场景中描绘出一丛向日葵。和挚友威廉·莫里斯如出一辙，伯恩－琼斯将向日葵植入中世纪的故事中。向日葵茁壮、淳朴的外形如同世袭旗帜上的骑士标志，恰如其分地阐述了伯恩－琼斯笔下的浪漫精神。1861 年，他再次采用向日葵这一元素来表现罗伯特·勃朗宁的游侠诗《罗兰公子来到了暗塔》（*Childe Roland*, 1855）。

伯恩－琼斯喜用向日葵表达道德训诫。在写给弗朗西斯·霍纳

《圣弗丽德丝维德传说的场景》，
爱德华·伯恩－琼斯，1859年，
修改于1890年前后，切尔滕纳姆
女子学院
*Scenes From the Legend of St.
Frideswide*, Edward Burne-
Jones, 1859, retouched c. 1890,
Cheltenham Ladies' College

（Frances Horner）的一封信里，伯恩－琼斯强调，"向日葵"有着聪慧的"脸"，时而厚颜，时而羞怯，"就像是在沉思一般，用它们来表达箴言最合适不过"。伯恩－琼斯拓宽了向日葵的传统含义和道德指向性，诸如"离开太阳我即消亡"（absente sole languesco）和"指日待归"（Usque ad reditum），他喜欢想象向日葵携带此类宣言追随着太阳的景象，同样欣赏向日葵射线形状所蕴含的本质审美，相信作为描绘对象的向日葵"在绘画素描和美术教育中自成一派"。

向日葵彩绘花窗

 英国工艺美术运动是对传统工艺的自发复兴，旨在扭转手工业制品质量下降的趋势。这场运动的产生与前拉斐尔派关系密切。1859 年，威廉·莫里斯和他的妻子简搬到了贝克斯利希斯的红屋。莫里斯委托建筑师朋友菲利普·韦伯（Philip Webb）修建新居。为了装饰他们的新家，莫里斯夫妇召集各路朋友参与绘制壁画，设计家具、彩窗、织毯、地砖，再安排当地的工匠根据设计方案进行制作。私人合作的成功促使莫里斯创办了"事务所"，这个艺术家协作组织的正式名称为"莫里斯、马歇尔和福克纳绘画、雕塑、家具与金属工艺美术公司"。事务所生意兴隆，1875 年莫里斯决定单飞，他把公司名称改为"莫里斯商行"（Morris and Company），崇尚自然与传统是以上社交圈共同的审美观。在一场名为《生活之美》（*The Beauty of Life*，1880）的演讲中，莫里斯宣称："你们的房子里绝不能有任何无用和丑陋之物。"

 1883 年，阿瑟·马克莫多（Arthur Mackmurdo）和塞尔温·尹玛吉共同创办了世纪联合工坊（The Century Guild Workshop），所

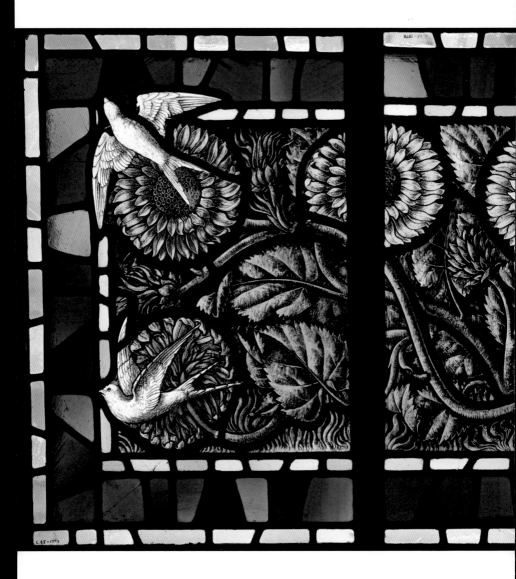

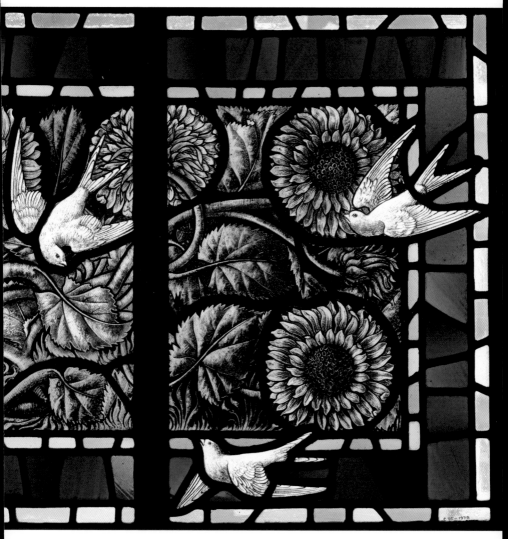

《向日葵彩绘花窗》，塞尔温·尹玛吉，约 1883 年，伦敦：维多利亚和阿尔伯特博物馆
Stained Glass with Sunflowers, Selwyn Image, c. 1883, Victoria and Albert Museum

设计的家居用品反映了莫里斯的哲学审美观。尹玛吉和拉斯金曾共同学习素描，担任工坊的主设计师。图 6.4 所示的彩绘玻璃作品出自尹玛吉之手。花窗原本安装在柴郡波尔霍尔礼堂（Pownall Hall）的夜间托儿所内，背景是一片浓密的枝叶，令人联想到翠绿的挂毯，色彩明艳的重瓣向日葵错落地点缀在背景中。湛蓝的马赛克图案框架环绕四周，其间还有几只活泼的鸽子，它是自然和艺术之间的桥梁，同时也反映了世纪联合工坊的宗旨："力图将工艺美术的各项领域推进到艺术的境界。"

向日葵与蜀葵

　　"为艺术而艺术"这一信条为美学运动赋予灵感，为室内设计增添艺术性并迅速成为高级品味的象征。与工艺美术运动理念接近，美学运动倡导者极力反对在家庭中大量使用廉价的工业产品，鄙夷工业产品的质量和设计。工艺美术运动参与者追求美与实用之间的平衡，而美学运动倡导者则认为，只要一件物品足够美，它就拥有被生产和陈列的资格。在他们眼中，实用性远不及稀缺性重要。他们热衷于在家中陈设来自不同地区、不同时代的家具和装饰物。静物画家凯特·海拉在作品《向日葵与蜀葵》中体现了美学运动奢华精致的室内设计风格。客厅的一个角落充斥着"艺术性的"独特陈列：古董家私、印度披肩、土耳其地毯、中国瓷器以及日本屏风，其间夹杂着硕大向日葵和靓丽蜀葵。在英国花圃里此两种花卉常见，美学运动倡导者将其内在的美视作自然的馈赠。

　　维多利亚时代的花语，赋予以上两种花卉自相矛盾的寓意。蜀葵代表着抱负和丰饶。传统意义上向日葵一直代表着忠贞，而当时傲慢和浮夸渐渐成为其主要含义。作为审美品位的象征，向日葵的

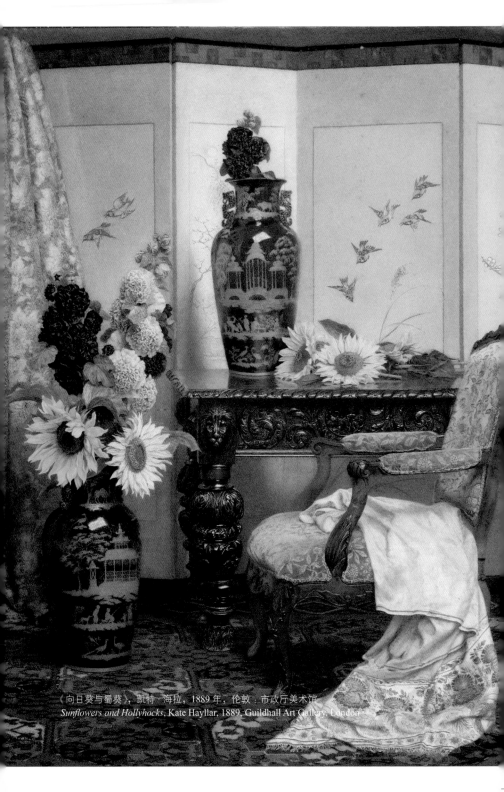

《向日葵与蜀葵》，凯特·海拉，1889 年，伦敦：市政厅美术馆
Sunflowers and Hollyhocks, Kate Hayllar, 1889, Guildhall Art Gallery, London

文化重要性和传统象征性不言而喻。到了 19 世纪 80 年代初，向日葵已经与审美趣味极其紧密地捆绑在一起。女性杂志《女王》(*The Queen*)"美丽之家"专栏的作者玛丽·伊丽莎·霍伊斯(Mary Eliza Haweiss)尖锐地讽刺道："青花瓷和巨大向日葵……足以营造一个时髦的美学之家。"

王尔德向日葵漫画

　　王尔德最初是以都柏林大学圣三一学院和牛津大学的文学研究成名，迁至伦敦不久（1879），他展现了超凡的自我推销能力，并通过迷人对话和临场机辩而声名鹊起。他的穿衣品位特别，喜穿翠绿、暗红等浓艳色调的定制天鹅绒外套，他不仅体格健壮，留着一头飘逸的长发，无论走到哪里，他都是人群中的焦点。作为美学运动潮流舵手，王尔德将自己打造成一个引人瞩目的角色。在世人眼中，他是将生命奉献给艺术的人。1881年王尔德的第一部诗集出版，备受期待的作品平淡无奇，令人失望，与他特立独行的公众形象大相径庭。评论家们指出王尔德的华而不实。爱德华·林利·桑伯恩在讽刺杂志《笨拙》中，将王尔德描绘成一朵向日葵："啊，诗人王尔德呀，你的诗枯燥得很啊。"

　　王尔德本人则更喜欢用百合指代自己。在他造访北美时，人们更倾向用向日葵来表现不同凡响的他，以及他所演讲的美学主题。漫画中的王尔德，手持硕大向日葵在参与各项"美国活动"，诸如购买西部靴和印第安战斧。他在波士顿演讲时，一群身穿丝绒灯笼

"O. W."

"O, I feel just as happy as a bright Sunflower!"
 Lays of Christy Minstrelsy.

Æsthete of Æsthetes!
 What's in a name?
The poet is WILDE,
 But his poetry's tame.

裤、手持向日葵的哈佛学生前来捣乱。此后，王尔德觉得有必要就这一强加给他的花卉象征作一番辩解。在《关于英国文艺复兴的讲演》（*Lecture on the English Renaissance*, 1882）中他作了这样的解释：英国艺术家将百合和向日葵视作"完美的设计原型"，百合代表"珍贵的可爱"，向日葵则代表"狮子般的阳刚美"。

以花为语

少女们深感困惑，花和花语，孰更甜美。

——勃朗宁夫人《花信集》

爱丽丝·艾伦·特里夫人

艾伦·特里 15 岁时遇到乔治·费德里科·沃茨，此时的她已在戏剧舞台上崭露头角。特里出生于戏剧世家，9 岁时就在查尔斯·金的《冬天的故事》（*A Winter's Tale*）中扮演了马米留斯（Mamillus）。从那以后，她出演了一系列广为人知的角色。沃茨迷恋上了稚气未脱的特里，他许诺要把她从"充满诱惑和罪恶的舞台"上解救出来。尽管年龄悬殊，沃茨和特里还是在 1864 年 2 月结婚。婚后，特里成为沃茨的模特。特里为沃茨扮演过众多角色，如同她在舞台上的表演，其中包括年轻的骑士加拉哈德（Galahad）、青涩的悲剧女性奥菲利亚。特里在《选择》中本色出演，她即将从女孩成为迷人的成熟女人。

特里身穿朴素的灰色长袍，比其实际年龄看起来更年轻。她那淡淡金发散落肩头，代表珍贵和纯洁的珍珠项链隐含着她脆弱的情感状态。她捧在左手的紫罗兰代表她的纯真与可爱。与此同时她被周围的红色山茶强烈吸引，她试图去嗅山茶的香气却是徒劳。山茶虽美，却是无香。山茶花在当时是最为名贵、最为流行的花卉，亦

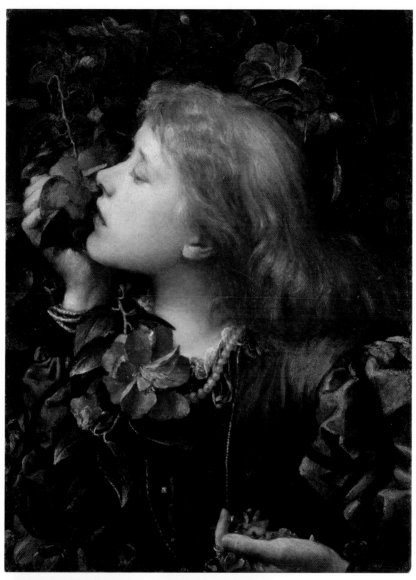

《爱丽丝·艾伦·特里夫人》，亦名《选择》，乔治·费德里科·沃茨，约1864年，伦敦：英国国家肖像画廊

Dame Alice Ellen Terry, or Choosing, George Frederick Watts, c. 1864, National Portrait Gallery, London

是交际花的象征，最具代表性的小仲马名著《茶花女》(*La Dame aux camelias*，1848)为这种"日本玫瑰"赋予了戏剧性和污名。在作品中，沃茨将特里置于舞台的虚假诱惑和婚姻的真实付出的两难之间。一语成谶，特里迅速作出自己的选择：和年长画家结婚不过一年，特里离开沃茨，重返舞台。

乔治亚娜·伯恩－琼斯肖像

乔治亚娜·伯恩－琼斯，本家姓氏是麦克唐纳（Macdonald），追忆起她与丈夫的初逢场景，她说那时她还处在"穿围兜裙的孩提时代"。爱德华·琼斯（他在19世纪50年代加入了母亲的姓氏伯恩）与乔治亚娜的哥哥哈利（Harry）是同校的好友，常常自由出入她家玩耍，哈利外出时他也照旧。1856年，琼斯向年仅16岁的"乔吉"（Georgie）求婚，四年后正式结婚。

乔治亚娜对伯恩－琼斯而言，不止是缪斯女神，更是贤妻良伴。她务实、朴素、敏感、聪慧、忠诚，甚至帮助伯恩－琼斯度过财务危机、评论界的批评、疾病和反复发作的抑郁症。伯恩－琼斯和玛丽·赞芭格的婚外情丑闻令她痛苦万分。在这场婚姻危机结束之后，她对丈夫毫无怨言，后来她追忆："美貌和不幸"蛊惑丈夫，并且"他喜欢与两者为伴"。

伯恩－琼斯从1883年着手创作这幅肖像（译者注：此处与图题所示的创作年份矛盾），经过反复修改长达几年，始终是一幅未完之作。在描绘妻子的这幅画中，构图与他画给赞芭格的生日肖像

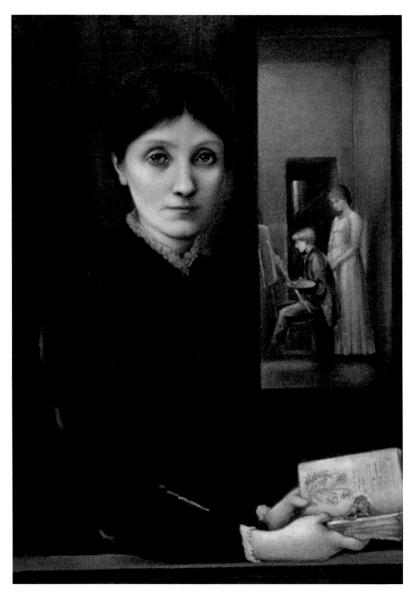

《乔治亚娜·伯恩－琼斯肖像》，爱德华·伯恩－琼斯，1870 年，私人收藏
Portrait of Georgiana Burne-Jones, Edward Burne-Jones, 1870, Private Collection

画雷同，都是幽闭空间中的半身像。主角倚靠壁架，眼睛凝视仿佛穿越画面直视观众。与赞芭格渴望、不安的神情相比，乔治亚娜神态平静。他们的孩子在远景空间演绎着家庭生活的和谐场面：菲利普（Philip）挥洒作画，玛格丽特（Margaret）观看鼓励。伯恩－琼斯选择一本植物古籍和一株三色堇去表现乔治亚娜。作为关心的象征，三色堇代表忠诚，古籍则折射出更为古老的传统。早期的植物典籍强调植物的药用治疗价值，三色堇用来缓解心痛之疾。作为镇痛药和无私之爱的象征，伯恩－琼斯用三色堇来寓意她的奉献和理解。最终伯恩－琼斯死于肺衰竭，乔治亚娜在他的墓碑上祭奠的正是三色堇花束。

"水柳"习作

罗塞蒂曾将凯尔姆斯科特庄园（Kelmscott Manor）描述为"古朴平和的可爱之所"。1871 年春天，威廉·莫里斯试图为妻子简和女儿们寻找一处避暑之地。他找到了一幢带老式花园的伊丽莎白时期石屋。他和罗塞蒂一起将这幢房子租了下来。当年 7 月，莫里斯带着家人和罗塞蒂住进了这个风景如画的居所。随后，为了实现长久以来造访萨迦传说诞生地的梦想，他独自踏上了前往冰岛的旅途。有限空间里同时住着珍妮·莫里斯、梅·莫里斯和几个仆人，罗塞蒂和简独处的机会并不多。整个夏天，他们避开伦敦的流言蜚语，享受了私密共处的美妙时光。为了纪念这段时光，罗塞蒂为简绘制一幅肖像，简站在庄园土地上，泰晤士河在她身后蜿蜒流淌。在最后定稿的肖像画里，简的手里握着几支水柳，可视作坦诚的象征。在另一幅粉笔习作中，她手里握的是三色堇。

淳朴的三色堇是简最喜欢的花。罗塞蒂曾为她设计过三色堇的紫、金色信笺，不过简却认为信笺的装饰性过于招摇。多年以后，威尔弗雷德·斯卡文·布朗特（Wilfred Scawen Blunt）曾说，在他和

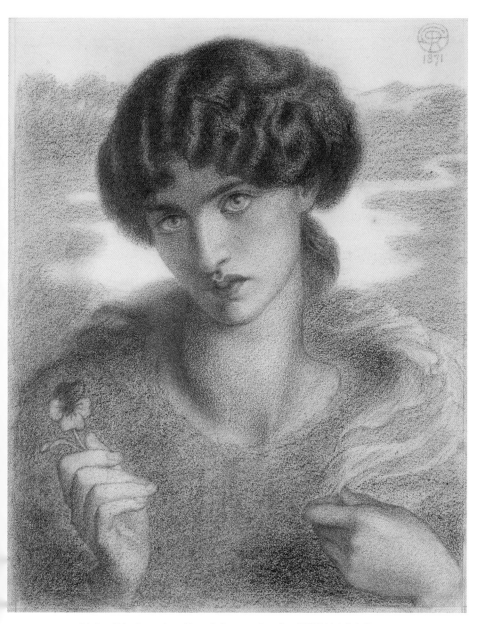

《水柳习作》，但丁·加百利·罗塞蒂，1871 年，伯明翰博物馆和美术馆
Study for "Water Willow", Dante Gabriel Rossetti, 1871, Birmingham Museum and Art Gallery

简恋爱的时候，简喜欢在他的床上留下一朵三色堇以示爱欲。谨慎如简，她本人对此讳莫如深，一直坚称自己和罗塞蒂不过是好朋友。不过，她承认他们之间的关系"温暖持久"。作为友谊的传统象征，三色堇代表了她和罗塞蒂在凯尔姆斯科特庄园度过的悠闲时光。三色堇在这里或许也代表着某种亲密关系。我们无法臆断三色堇在这幅画里的确切的象征意义，罗塞蒂曾向弟弟威廉坦言，他所画的肖像都蕴含了"时光和记忆中的甜蜜之情"。

简·莫里斯夫人

1866 年，威廉·莫里斯请求朋友罗塞蒂为他的妻子简绘制肖像。为了完成委托，罗塞蒂前期做了很多准备工作，绘制了大量草图。鬈曲的头发，慵懒的神情、忧伤的双眼、修长的手臂脖子，简独一无二特别的外形特征使得画家着迷，一心精炼磨砺自己的画技。经过长达两年的细心准备，罗塞蒂告知简自己已准备妥当。简第一次做模特时，罗塞蒂邀请莫里斯加入。随着工作的推进，简经常独自前往罗塞蒂的画室。这幅肖像中的简身穿款式简单的缎光蓝绸长裙，裙子的颜色将她的皮肤衬托得愈发白皙。她若有所思地端坐一隅，双手不安地勾在一起，手上的婚戒清晰可见。罗塞蒂在肖像顶端写下了一行拉丁文："简·莫里斯；1868；罗塞蒂绘；以其诗人郎君鸣世，以其容色姣美秀世，祈余此画使之更为惊世。"

翻开的书本表明简放下书本不久。她抬着头，凝视着那个走进这片私密空间的人。昏暗房间里的亲昵氛围、指间的婚戒都在暗示着，或许打扰她的正是莫里斯。罗塞蒂所描绘的花卉暗藏玄机。从中世纪起，康乃馨等粉色的带有香味的花卉在英国一直代表着女性

JANE MORRIS Æ 1868 D.G. Rossetti pinxit. Conjuge clara Poetã et præclarissimã vultu. Denique pictura clara sit illã meã

《简·莫里斯夫人》，亦名《蓝丝裙》，但丁·加百利·罗塞蒂　1868 年　格洛斯特郡凯尔姆斯科特　凯尔姆斯科特庄园
Mrs. Jane Morris, or The Blue Silk Dress, Dante Gabriel Rossetti, 1868, Kelmscott Manor, Kelmscott, Gloucestershire

纯洁的爱，而白玫瑰则寓意"我配得上你"。在绘制肖像的同时，罗塞蒂又撰写一组名为《生命之屋》（*The House of Life*）的诗歌，其中第十首十四行诗的标题是《肖像》，结尾写道："欲睹其颜，先至吾处。"罗塞蒂深爱着简，他通过艺术表现热切的渴望。

莉莉·兰特里

莉莉·兰特里于 1876 年 5 月进入伦敦的社交圈。在出席了众多晚宴和聚会之后，她惊为天人的容颜为其赢得了"社交美人"的头衔。她身材高挑，曲线优美，形象端庄，有如一尊鲜活的古典雕塑。白皙的肤色以及出生于泽西岛，让她有了"泽西百合"的外号。没过多久，伦敦所有重要艺术家都争先恐后想要为她绘制肖像。弗兰克·迈尔斯（Frank Miles）以绘制名人的铅笔素描为生，他往往将这些素描出售给出版商，用以印刷明信片和版画素材。兰特里很有可能是在让迈尔斯画素描时邂逅了王尔德，迈尔斯和王尔德是多年的好友。1879 年，王尔德离开牛津来到伦敦时，在索尔兹伯里街（Salisbury Street）的泰晤士之家租下一间公寓，迈尔斯的工作室也在附近。他们两人都想要拓展兰特里的名气，不同的是，迈尔斯用的是铅笔，王尔德用的则是钢笔。

艺术评论家莫里利尔（H. C. Marillier）曾回忆起自己在孩提时代看到这幅肖像的场景：当时，绘画陈列在王尔德客厅的画架上，画架上布满百合花。王尔德将百合视作其个人标志。种植百合花的

《莉莉·兰特里》，爱德华·波因特，1878 年，
泽西岛圣赫利尔：泽西博物馆
Lillie Langtry, Edward Poynter, 1878, Jersey
Museum, St. Helier, Jersey

人是迈尔斯，出于植物学方面的兴趣，他甚至栽培出全新的百合品种。王尔德公寓的百合陶罐、刷白的墙色与这幅肖像细腻的色调互相衬托。画中的兰特里身穿金色紧身连衣裙，并饰有深浅不同的白色蝴蝶结、蕾丝和玫瑰。匪夷所思的是，未见其标志性的百合，取而代之的是白色玫瑰。王尔德曾说："比起发现新大陆，与兰特里夫人的相识更让我兴奋。"可能是出于对玫瑰花语"我配得上你"的洞悉，王尔德决定使用玫瑰这一意象。不过，在肖像周围摆满百合的举动将这幅画变成了一个崇拜兰特里之美的祭坛。作为这个祭坛中虔诚的侍僧，王尔德勇于表达出与之相配的倾慕之情。

玛丽·赞芭格肖像

1866 年，玛丽·赞芭格陪着她母亲尤弗罗西尼·卡萨维蒂（Euphrosyne Cassavetti）来到了伯恩－琼斯的工作室。卡萨维蒂是一个世故的寡妇，她来自艾奥尼迪斯家族，这个家族在伦敦市区形成了一个希腊人的聚居地。她提议让伯恩－琼斯以赞芭格为模特，绘制一幅关于丘比特和赛姬的水彩画。后来，她又想让伯恩－琼斯给他缩小临摹一幅名为《爱情之歌》（*Chant d'amour*，1868）的作品。肤色白皙的赞芭格长着鹰钩鼻和红褐色的头发，她是神话女主角的理想模特。此外，她拥有艺术天赋，作为一个离异女子，她富裕且独立。

随后的两年中，赞芭格经常造访伯恩－琼斯的工作室。1869 年 1 月，他们之间的地下恋情演变成了一段丑闻。此时，伯恩－琼斯拒绝与赞芭格一同搬往塞萨利（Thessaly）并离开家庭的要求。赞芭格拖曳着伯恩－琼斯试图自沉于摄政运河。警察赶到现场，阻止了他们之间的纷争。同年春天，他们之间的丑闻愈演愈烈。伯恩－琼斯在一幅画中将赞芭格表现成试图从杏树中钻出来抓住德摩

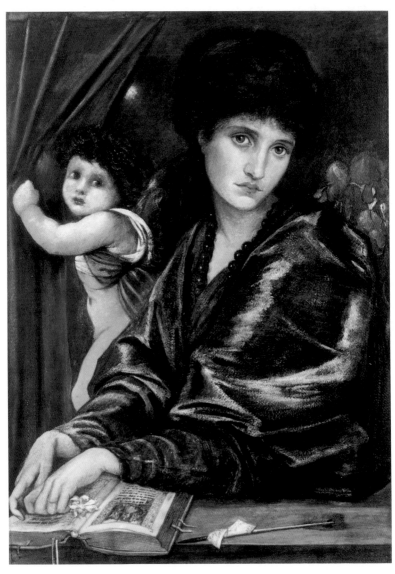

《玛丽·赞芭格肖像》，爱德华·伯恩－琼斯，1870 年，德国诺伊斯：克莱门斯－塞尔斯博物馆
Portrait of Mary Zambaco, Edward Burne-Jones, 1870, Clemens-Sels-Museum, Neuss, Germany

福翁的菲利斯。尽管伯恩－琼斯发誓与赞芭格断绝关系，他所画的素描表明赞芭格一直停留在他的心底。1870 年，赞芭格生日时，卡萨维蒂委托伯恩－琼斯为她绘制一幅肖像。画中那些用来表现赞芭格之美的细节，无声地谱写着两人失败恋情的挽歌。丘比特小心翼翼地拉着沉重的帷幕，赞芭格忧伤地看着观众。包裹着爱情弓箭的纸片上写着她的生日以及画家落款："玛丽，36 岁；1870 年 8 月 7日，伯恩－琼斯作。"《爱情之歌》的另一个版本诠释了这一手迹，正是那幅画让他们曾经走到一起。蓝色鸢尾花却预示着他们悲伤的结合。赞芭格手握一束马郁兰，这种亦名"克里特岩爱草"的植物是激情的象征。

前拉斐尔派人物小志

苏菲·安德森（Sophie Anderson, 1823—1903）

安德森出生于巴黎，她在那里接受了最初的艺术训练。1848年，她随家人搬到了美国。1854年，她嫁给英国艺术家沃尔特·安德森。1855年，夫妇俩返回英国，苏菲成为以描绘感伤轶事而闻名的画家。

爱德华·伯恩-琼斯（Edward Burne-Jones，1833—1898）

伯恩-琼斯在牛津修读神学时结识威廉·莫里斯。1855年，伯恩-琼斯在伦敦和罗塞蒂相识，敦促其辍学转修艺术，以上三人在美术史上被视为前拉斐尔派"第二代"的代表人物。伯恩-琼斯擅长绘画，同时他和莫里斯及其团队共同创作了数量众多的装饰艺术。

乔治亚娜·伯恩-琼斯（Georgiana Burne-Jones, née Macdonald，1840—1920，本姓麦克唐纳）

"乔吉"是卫理公会牧师乔治·麦克唐纳大家庭中的第五个孩子。爱德华·伯恩-琼斯是她哥哥的同学，两人于1860年结婚，并育有一对儿女——菲利普和玛格丽特。她偶尔为丈夫当模特，爱德华将其视作情感上的支柱。

菲利普·赫莫杰尼斯·卡尔德隆（Philip Hermogenes Calderon，1833—1898）

菲利普出生于普瓦捷（法国中西部城市）。1853 年起，他的作品开始在伦敦皇家艺术学院展出。其作品《破碎的誓言》深受前拉斐尔派的影响，画作采用了版画形式，成为流传最广的菲利普代表作品。同时他也是圣约翰伍德集团（St. John's Wood Clique）的创始人。他的肖像画大多作于 1870 年之后。

查尔斯·奥尔斯顿·柯林斯（Charles Allston Collins，1828—1873）

柯林斯家学渊源，其父亦是画家。他毕业于皇家艺术学院，其密友米莱斯提名他加入前拉斐尔派兄弟会。尽管柯林斯婉拒了米莱斯的邀请，但他在绘画方面遵循着前拉斐尔派的艺术理念，同时他被评论家视为前拉斐尔派画家。

威廉·戴斯（William Dyce，1806—1864）

作为威斯敏斯特宫的室内装潢首席艺术家，戴斯在英国开创了全新的壁画流派，其风格类似于德国复兴主义拿撒勒派壁画。前拉斐尔派兄弟会的成员欣赏赞同戴斯艺术的传奇性主题及其质朴风格，戴斯也同样受到前拉斐尔派艺术的忠实于自然观念的影响。

凯特·海拉（Kate Hayllar，活跃于 1883—1898）

画家詹姆斯·海拉的四个女儿承其衣钵悉数成为画家，凯特是其中之一。凯特的花卉画和静物画曾在皇家艺术学院展出。1900 年，她转行从事护理工作，导致其艺术生涯的中断。

亚瑟·休斯（Arthur Hughes，1832—1915）

毕业于皇家艺术学院，休斯通过阅读《萌芽》（The Germ，1850）逐渐了解前拉斐尔派的艺术理念。他身体力行将其运用到自己的作品中，并在 19 世纪 50 年代始终秉持此类风格。休斯毕生的作品贯穿迷

人的诗意，并受到前拉斐尔派的巨大影响。

爱德华·罗伯特·休斯（Edward Robert Hughes，1851—1914）

休斯曾就读于皇家艺术学院，他跟随叔叔亚瑟·休斯以及前拉斐尔派创始人威廉·霍尔曼·亨特学习绘画，擅长风景、肖像绘画，最负盛名是晚年所描绘的神话和魔幻主题的作品，极具象征主义的意味。

塞尔温·尹玛吉（Selwyn Image，1849—1930）

尹玛吉是牛津大学新学院的学生，他曾跟随拉斯金学习素描。出于对神学和艺术的兴趣，他于 1873 年出任圣职。1882 年，他辗转离开教会，转攻设计。他与阿瑟·马克莫多共同创办世纪联合工坊，并活跃于伦敦的艺术家行业协会之中。

莉莉·兰特里（Lillie Langtry, née Le Breton，1853—1929，本姓勒布雷顿）

1876 年，莉莉跟随丈夫从泽西岛搬迁至伦敦。作为社交名流，她赢得了"社交美人"的称号。为数不少的版画和照片收录其美丽的形象，这些作品广受欢迎。由于王尔德的青睐，她得以在戏剧舞台崭露头角，但因其和威尔士亲王爱德华的不伦恋情而声名狼藉。

弗兰克·迈尔斯（Frank Miles，1852—1891）

1875 年夏天，迈尔斯在造访牛津时结识王尔德，并通过在伦敦工作室中绘制名流们的铅笔速写而谋生。他和王尔德保持了长久的友谊。1879 年，王尔德搬到伦敦时，两人互为邻居。同时迈尔斯也是擅长培育百合花的业余园艺学家。

约翰·埃弗里特·米莱斯（John Everett Millais，1829—1896）

米莱斯幼年天资聪颖，他在九岁时即进入皇家艺术学院学习。作为前拉斐尔派的创始人之一，米莱斯的早期作品遭遇尖锐的批评。他是前拉斐尔派早期成员中唯一一位获得皇家艺术学院院士头衔的人。

由于在艺术事业上的成就，他于 1896 年担任皇家艺术学院院长。

简·莫里斯（Jane Morris, née Burden，1839—1914，本姓伯顿）

简出生于牛津地区的工人家庭。1857 年，她首次成为罗塞蒂的模特。1859 年，她嫁给了莫里斯，婚后育有两个孩子——珍妮和梅。1865 年，罗塞蒂热衷于再次挖掘简所具有的不同寻常之美，并终其一生将她视作自己最钟爱的模特、缪斯和灵感源泉。

威廉·莫里斯（William Morris，1834—1896）

莫里斯出生于富裕家庭，在牛津大学修习神学时，遇到了伯恩 - 琼斯。罗塞蒂说服了莫里斯，让他去当画家。1857 年莫里斯与简在牛津相遇，他们在 1859 年结为夫妻。莫里斯多才多艺，他闻名于世的成就包括：诗歌创作，商业成就，设计作品。他在设计领域的影响很大，这些作品确立了英国工艺美术运动的原则。

瓦尔特·佩特（Walter Pater，1839—1894）

佩特是牛津大学布雷齐诺斯学院的著名讲师，他因著作《文艺复兴史研究》（*Studies in the History of the Renaissance*，1873）而成名，同时也是名言"为艺术而艺术"的创造者，这句话被美学运动奉为信条。作为艺术评论家，佩特十分欣赏罗塞蒂的作品，并深刻地影响了王尔德的美学观念。

爱德华·波因特（Edward Poynter，1836—1919）

作为著名的学院派画家，波因特凭借其新古典主义的历史绘画享誉，同时也是一位技艺高超的肖像画家。他娶了乔治亚娜·伯恩 - 琼斯的姐姐。他与前拉斐尔派成员之间维系着源于家庭和社会的各种联系。波因特曾担任过英国国家美术馆馆长（1894—1906）和皇家艺术学院院长（1896—1918）。

克里斯蒂娜·乔治娜·罗塞蒂（Christina Georgina Rossetti,

1830—1894）

克里斯蒂娜是但丁·加百利·罗塞蒂年纪最小的胞妹。她是一位诗人，且与前拉斐尔派的成员保持着紧密而良好的关系。1850 年，她首次用化名在前拉斐尔派的刊物《萌芽》上发表了诗作。1862 年出版的《哥布林市场及其他》（Goblin Market and Other Market）是她首次以本名发表的诗集，但丁为这本书设计了插图。

但丁·加百利·罗塞蒂（Dante Gabriel Rossetti，1828—1882）

比起前拉斐尔派的其他创始成员，罗塞蒂更能代表前拉斐尔派的艺术理念。在前拉斐尔派兄弟会解散之后，罗塞蒂的美学理念引领着年轻人的艺术观并成为他们的偶像。罗塞蒂在诗歌和绘画中都表达了对浪漫爱情的信仰，并经常将个人生活经历理想化并作为创作的主题，其中最为特别的是他对妻子西德尔以及简·莫里斯的。

威廉·迈克·罗塞蒂（William Michael Rossetti，1829—1919）

威廉是但丁·加百利·罗塞蒂年纪最小的弟弟，也是前拉斐尔派的创始人之一，兼任兄弟会的秘书一职。同时也是一位活跃的艺术评论家，为《旁观者》等艺术类杂志的众多著名期刊撰稿。但丁文集的注释和汇编工作均由其完成。

约翰·拉斯金（John Ruskin，1819—1900）

拉斯金生于一个富裕的商人家庭。他是一个极具天赋的学生，在牛津就读时曾发表维护画家透纳声誉的文章。他的五卷本巨著《现代画家》（1843—1860）中，其早期作品（特别是关于自然的观点）深深地影响了前拉斐尔派。拉斯金自视为前拉斐尔派的代言人。1851 年，他在《泰晤士报》发表了一篇捍卫前拉斐尔派的文章。

爱德华·林利·桑伯恩（Edward Linley Sambourne，1844—1910）

桑伯恩是一位插画家和讽刺作家，他经常为《笨拙》杂志创作漫画。他的艺术风格以充满匪夷所思的图案和机智凝练的说明文字为特

点。美学运动是他最主要的讽刺对象。他本人位于伦敦斯塔福德露台18 号的宅邸是现存的美学运动风格建筑中保存情况最为完好的。

弗雷德里克·桑蒂斯（Frederick Sandys，1928—1904）

桑蒂斯从未加入前拉斐尔派。他在 19 世纪 60 年代成为了罗塞蒂社交圈中的一员。比较起罗塞蒂的作品，其风格在感性方面更胜一筹。他经常描绘性感女子的半身像，并在画中表现了各类的精美织物、珠宝和花卉。其作品名称常取自传说或文学典籍，惹人遐思。

伊丽莎白·西德尔（Elizabeth Siddal，1829—1862）

1851 年前后，西德尔开始为前拉斐尔派的画家做模特。为了给米莱斯的作品《奥菲利亚》充当模特，她在浴缸里浸泡数小时之久。不久之后，她便成为罗塞蒂的专用模特，荣升为其缪斯，最令人印象深刻的是罗塞蒂根据但丁著作所创作的系列作品。她本人也是一位优秀画家，却受着身体和心理两方面问题的困扰。1860 年，她嫁给了罗塞蒂。1862 年，她死于过量服用鸦片酊。

弗雷德里克·乔治·斯蒂芬斯（Frederick George Stephens，1828—1907）

斯蒂芬斯是前拉斐尔派最初的成员之一。他较早放弃绘画技艺方面的追求，转而投身艺术评论事业。他成为前拉斐尔派及其艺术主张的发言人。在 1860 年到 1900 年之间，他定期给《文艺》周刊供稿。

阿尔弗雷德·丁尼生（AlfredTennyson，1809—1892）

早在 1829 年离开剑桥大学之前，丁尼生已开始发表诗作。他在诗歌方面的声誉源于 1842 年出版的《诗集》。1851 年，丁尼生当选桂冠诗人，前拉斐尔派将他列为"不朽者"。丁尼生的《国王之歌》为他同时代的人重塑了亚瑟王的伟大传奇。

艾伦·特里（Alice Ellen Terry，1848—1928）

特里从童年到晚年一直从事戏剧表演工作，曾两度退隐。她的首次退隐仅持续了一年，源于她和乔治·费德里科·沃茨的短暂婚姻。第二次退隐维持了数年之久，因其与建筑师、舞台设计师爱德华·戈德温（Edward Godwin）同居，两人育有一双儿女，儿子名叫戈登（Gordon）。她因与演员亨利·欧文（Henry Irving）的合作以及出演莎士比亚戏剧而成名。

约翰·威廉姆·沃特豪斯（John William Waterhouse，1849—1917）

沃特豪斯比前拉斐尔派早期成员在年龄跨度上小了整整一辈，其艺术风格反映了前拉斐尔派兄弟会深刻持久的影响。他的成熟作品融合了前拉斐尔派忠实自然的观念以及源自法国印象派的清新感，其绘画主题均来自古典时代和中世纪，凸显象征主义的模糊性。

乔治·费德里科·沃茨（George Frederick Watts，1817—1904）

沃茨从未加入前拉斐尔派，他在艺术上的追求相对传统。他曾经试图承接威斯敏斯特宫室内装潢中历史画的创作工作。与前拉斐尔派一样，他意图在作品中表现出真情实感。他本人曾解释道，那些源于寓言的绘画作品，尽管含义稍显模糊，却更多地源于观念而非事物本身。

奥斯卡·王尔德（Oscar Wilde，1854—1900）

生于爱尔兰的王尔德于1878年毕业于牛津大学，此后，他成为伦敦名流社交圈中的重要角色。因智慧和衣着出名的他，成为当时美学运动最为重要的代言人。1882年，他前往北美进行关于室内设计和前拉斐尔派艺术的巡回演讲。

亚历克萨·维尔汀（Alexa Wilding）

身材高挑的维尔汀属于古典美人。1865年的某个夏夜，罗塞蒂与其结识。那时，她靠着裁缝手艺为生。罗塞蒂说服她成为自己的专用

模特，并每周向她支付薪水。人们可以从 19 世纪 70 年代早期的罗塞蒂作品中辨识维尔汀。她的具体生卒年份不详。

弗朗兹·克萨韦尔·温特哈尔特（Franz Xaver Winterhalter，1805—1873）

德国画家温特哈尔特是享誉欧洲大陆的肖像艺术家。1842 年到 1871 年之间，他为英国皇室创作了超过 100 幅肖像。有趣的是，他从未在伦敦常住。

玛丽·赞芭格（Mary Zambaco, née Cassavetti，1843—1914，本姓卡萨维蒂）

玛丽是艾奥尼迪斯家族的成员。这个家族在伦敦组建希腊人的富裕社区。玛丽嫁给了德米特里厄斯·赞芭格医生（Dr. Demetrius Zambaco），他是著名的性病研究专家。1866 年，玛丽离开赞芭格医生，带着儿女返回伦敦。同时她是一位颇有建树的雕塑家。从 1868 年起，她成为伯恩－琼斯的模特，并与之相恋，这一状态持续至 1870 年。

推荐阅读

前拉斐尔派

Barringer, Tim. *Reading the Pre-Raphaelites*. New Haven and London: Yale University Press, 1998.

Casteras, Susan P. *Images of Victorian Womanhood in English Art*. London and Toronto: Associated University Presses, 1987.

Christian, John. *The Last Romantics: The Romantic Tradition in British Art Burne-Jones to Stanley Spencer*. London: Lund Humphries, 1989.

Gere, Charlotte with Lesley Hoskins. *The House Beautiful: Oscar Wilde and the Aesthetic Interior*. London: Lund Humphries, 2000.

Hares-Stryker, Carolyn. *An Anthology of Pre-Raphaelite Writings*. New York University Press, 1997.

John Ruskin and the Victorian Eye. New York: Harry N. Abrams, 1993.

Lambourne, Lionel. *The Aesthetic Movement*. London: Phaidon Press Ltd.,1996.

Lambourne, Lionel. *Victorian Painting*. London: Phaidon Press Ltd.,1999.

Mancoff, Debra N. *Burne-Jones*. San Francisco: Pomegranate, 1995.

Mancoff. Debra N. *Jane Morris: The Pre-Raphaelite Model of Beauty*. San Francisco: Pomegranate, 2000.

Marsh, Jan. *Pre-Raphaelite Sisterhood*. London: Quartet Books, 1985.

Marsh, Jan and Pamela Gerrish Nunn. *Pre-Raphaelite Women Artists*. Manchester City Art Galleries, 1997.

The Pre-Raphaelites. London: The Tate Gallery, 1984.

Prettejohn, Elizabeth.*The Art of the Pre-Raphaelites*. Princeton University, 2000.

Warner, Malcolm. *The Victorians: British Painting 1873-1901*. New York: Harry N. Abrams, 1997.

Wildman, Stephen. *Visions of Love and Life: Pre-Raphaelite Art from the Birmingham Collection, England*. Alexandria, Virginia: Art Services International, 1995.

Wood. Christopher. *The Pre-Raphaelites*. New York: The VikingPress, 1981.

Wood. Christopher. *Victorian Painting*. Boston: Bulfinch Press, 1999.

花卉文化

Grigson, Geoffrey. *Dictionary of English Plant Names*. London: Allen Lane, 1974.

Heilmeyer, Marina. *The Language of Flowers: Symbols and Myths*. Munich, London, New York: Prestel, 2001.

Hyam, Roger and Richard Pankhurst. *Plants and Their Names: A Concise Dictionary*. New York: Oxford University Press, 1995.

Kirkby, Mandy. *A Victorian Flower Dictionary*. New York: Ballantine Books, 2011.

Mancoff, Debra N. *The Garden in Art*. London: Merrell Publishers Limited. 2011.

Seaton, Beverly. *The Language of Flowers: A History*. Charlottesville

and London: University Press of Virginia, 1995.

Ward, Bobby J. Ward. *A Contemplation Upon the Flowers: Garden Plants in Myth and Literature*. Portland, Oregon: Timber Press, 1999.

19 世纪关于花卉的图书

Burne-Jones, Edward. *The Flower Book*. London: Reproduced by H. Piazza et cie for The Fine Arts Society, 1905.

Friend, Hilderic. *Flowers and Flower Lore*. London: W. Swan Sonnenschein and Company, 1884.

Greenaway, Kate. *Language of Flowers*. London: Warne, 1884.

Ingram, John Henry. *Flora Symbolica; or, the Language and Sentiment of Flowers*. London: Frederick Warne and Company, 1869.

Latour, Charlotte. *Le Langage des Fleurs*. Paris: Audot, 1819.

Loudon, Mrs. John Claudius.*The Ladies' Flower-Garden of Ornamental Annuals*. London: William S. Orr and Company, 1849.

Philips, Henry. *Floral Emblems*. London: Saunders & Otley, 1825.

Shoberl, Frederic. *The Language of Flowers; With Illustrative Poetry*. London: Saunders & Otley, 1834.

Tyas, Robert. *The Sentiment of Flowers; or, Language of Flora*. London: Tilt, 1836.

致谢

　　2006 年夏天在爱丁堡的古董书店遇到此书，扉页之间似有若无漂浮着新墨的气息。随手翻了一过，大致是关于前拉斐尔派绘画中的花卉，图文相衬，精致可人，遂将其装入回国行李。仔细读后被其花卉所指代的象征意义吸引遂萌生了翻译的初念。及至 2008 年我到美国波士顿大学修美术史硕士学位期间，繁重学业之余又念及这本关于花卉象征的书籍，着手联系作者黛布拉·曼考夫女士，当时她在芝加哥艺术学院客座教职。对于一个仍在求学期间的外国研究生而言，她的回信是热情并具有重大鼓励意义，首先她支持翻译中文版，十分乐意将文字部分授权给我，图版部分因涉及欧洲多家博物馆、美术馆请我自行联系此书的出版商。后来写了很多邮件给这家著名出版社，均石沉大海，只能暂时罢手。返国后，为策划此书的出版，接洽过几家出版社，其中一家尝试联系版权，依旧难解症结。此书涉及的众多绘画作品，版权散落在伦敦泰特等十多家博物馆、美术馆以及私人藏家处，一一交涉落实困难重重。灰心的同时，感慨翻译出版工作的不易和艰辛。搁置一段时间后，因为张

充和先生藏品拍卖和一众朋友聚于西湖，期间浙江大学出版社编辑听到此书冗长艰难的引进过程，突然问我愿不愿意再次尝试。终于我继续翻译写作，经过前两次的尝试后我的心态已然调整为"学习是一项持续终生的过程"。过程中我等来了浙江大学出版合同，以及图版的顺利授权，以上皆为如伴青灯古佛的翻译过程中偶得的确幸，亦感怀此书从翻译初念抵达成书付梓经过了漫长的十五年。

在此我必须感谢，我的恩师范景中先生，引领我进入艺术史之门，并持之以恒地鼓励教导。感谢范先生在疫情期间不畏辛劳撰写本书前言，一并感谢师母周小英女士家人般的厚爱。

同时感谢浙大出版社的殷尧策划此书的出版计划，以及其他敬业、不辞辛劳的出版社同仁们。

翻译方面感谢复旦大学外国语言文学院谈峥教授、中国美院郑涛博士的帮助。

谨以此书献给我的母亲，以及 Titian Gu。

<div style="text-align:right">

孙　净

2020 年 9 月写于静生所

</div>